CW00537696

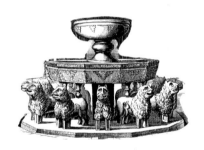

Imprimé en Italie
© Gribaudo, Savigliano, 2003
© L'Aventurine, Paris, 2003
Русский текст – © ООО «Магма», Москва ЛР 065019

Sous la direction de Stefano Delprete

Русский: И.С. Ивякина
English: Kenneth Britsch
Deutsch: Annett Richter
Français : Clara Schmidt

ISBN 2-914199-35-X

Architecture

Architektur

АРХИТЕКТУРА

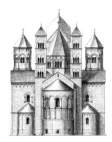

L'Aventurine

Introduction

The German philosopher Schelling once said that architecture was music in space. Were that so, then this book would be a symphony, with a harmony and a temporal dimension that stretched over years, centuries and millennia. Because that is what grand architecture is, a kind of construction that is both timeless and infinite alike. Its intention is to lend meaning and form to the world we live in. It does this by proceeding through various schools of thought and fashion in the search for beauty and balance between space and form.

To design a building, a theater, a government office or a simple private residence requires a composition of thought and knowledge. There is the technical side, or what we could call the mathematical aspect; then there is the esthetic or artistic area where the genius of the designer can express itself fully. For it is only through the perfect union of these two fundamental aspects, conceived with the structure's final user in mind, human beings, that a work of architecture becomes an object that can improve the space surrounding us. A construction is not beautiful in itself, nor is it the product of a formal application of geometric and structural rules but of having captured that elusive balance between what is useful, comfortable and pleasing to the eye.

The collection of constructions illustrated in this book, both civil and sacred buildings, ranges from pre-Christian basilicas to buildings dating from the early 19th century, including such artistic jewels of world architecture such as the

cathedrals of St Peter and Chartres, the Paris Opera House and the Taj Mahal, considered one of the seven wonders of the world. Each work represents a piece of history and each has a story to tell in that history. The reader will easily recognize familiar places; others offer a pleasant occasion to rediscover the charm of distant lands and architectural styles that may appear unusual and eclectic. Each country has its own style, its own artistic and structural language, through which it expresses across a wide variety of edifices its heritage and way of understanding architecture.

Another important consideration is the collection of illustrations and their origin. These period prints date from the second half of the 19th to the early 20th century. The illustrated journals of the day used drawings rather than photographs of the sites the texts described because photographic reproduction was prohibitively expensive at the time. So instead of a photographer, the text writer was accompanied by an able illustrator whose job was to faithfully reproduce the sites his journalist companion described in his notebooks.

To our contemporary imagination so dominated by the photographic image, the noble art of illustration seems genteel by comparison. What emerges from the illustrations included in this collection is the fine attention to detail in the drawing, where today's reader, accustomed to dazzling colours, can rediscover the pleasure of a drawing that whispers the beauty of the portrayed object.

Introduction

Le philosophe allemand Schelling a dit un jour que l'architecture est de la musique dans l'espace. Si tel est le cas, ce livre est une symphonie, avec une harmonie et une dimension temporelle qui perdurent à travers les années, les siècles et les millénaires. Telle est l'architecture en majuscule, une œuvre qui va bien au-delà du temps, dont il semble qu'elle survivra éternellement, dont le propos semble être destiné à représenter le monde dans lequel nous vivons et lui donner un sens. Ce grand art poursuit sa quête de beauté et d'harmonie entre forme et espace à travers les écoles de pensées et les modes.

Une pensée et une culture solides sont nécessaires pour dessiner un immeuble d'habitation, un théâtre, un bâtiment officiel ou une simple maison. Cela comprend d'un côté un aspect technique, que nous pourrions qualifier de mathématique, de l'autre, de qualités artistiques ou esthétiques dans lesquelles le génie de l'architecte peut s'exprimer complètement. Seule la combinaison parfaite de ces deux éléments fondamentaux, en plus de la prise en compte de la nature des utilisateurs finaux de la structure, peut transformer l'œuvre architectonique en un objet capable d'optimiser l'espace qui nous entoure. Il ne s'agit pas simplement d'un beau produit, celui-ci consiste aussi en une application libre de principes géométriques et mathématiques appliqués aux structures, mais aussi de trouver un difficile équilibre entre l'utile, le confort et l'agréable en termes esthétiques.

Les édifices civils et religieux présentés dans ces pages ont été érigés au cours de l'histoire, depuis les basiliques paléochrétiennes jusqu'aux palais des débuts du XXe siècle, en passant par des œuvres d'art universellement reconnues, comme la cathédrale de Chartres, l'opéra de Paris ou le Taj Mahal. Chacune de ces œuvres est un témoignage historique de premier plan et fait partie du musée mondial qu'est notre planète. Le lecteur reconnaîtra ici des lieux qui lui sont familiers, et en découvrira d'autres à travers l'architecture de pays lointains, dont les formes insolites résultent de diverses influences. Chaque nation possède un style et des critères artistiques et structurels propres qui résultent d'une tradition autochtone et d'une façon particulière de comprendre l'architecture.

Une dernière observation sur les images que nous avons rassemblées doit être faite. Il s'agit de gravures anciennes datant de la seconde moitié du XIXe siècle et des premières années du XXe siècle. Les livres illustrés comprenaient alors ce type d'illustrations plutôt que des photographies, trop onéreuses à l'époque. De plus, le dessin était considéré comme un art noble. Pour cette raison, d'habiles dessinateurs accompagnaient les auteurs des reportages. Ils reproduisaient fidèlement les spectaculaires vues panoramiques qui se déroulaient sous leurs yeux, tandis que leurs compagnons en rédigeaient la description.

On peut apprécier la délicatesse et l'habileté des gravures contenues dans ce livre. Le souci du détail dans la reproduction fait redécouvrir à nos yeux, habitués à la couleur, le plaisir d'un dessin qui reflète la beauté de l'objet représenté.

Einleitung

Der deutsche Philosoph Schelling sagte einmal, die Architektur sei wie Musik im Weltall. Wenn das so wäre, so ist dieses Buch eine Symphonie voll mit Harmonien und zeitlichen Dimensionen, welche sich über Jahre, Jahrzehnte bis hin zu Jahrtausenden erstrecken. Denn das ist es, was bedeutende Architektur auszeichnet; eine Art von Erbauen, welche beides, zeitlos und unendlich wirklich ist. Dieses Buches möchte unsere Umgebung mit ihren verschiedenen Formen und die Welt in der wir leben verdeutlichen und begreiflich machen. Dieses passiert durch das Kennenlernen verschiedener Architekturschulen, in denen und durch die, Gedanken und Fashion sich formten, geleitet von der ständigen Suche nach Schönheit und Gleichgewicht zwischen Raum und Form.

Um ein Gebäude, Theater oder Regierungsgebäude zu entwerfen, bedarf es einer Komposition von Gedanken, aber auch das dazu entsprechenden fachlichen Wissens. Natürlich ist da auch der technische Aspekt oder vielmehr mathematische Aspekt, gefolgt von Esthetik oder anderen künstlerischen Gebieten, worin und mit welchen das Genie des Designers sich voll entfalten kann. Dies ist nur möglich durch die perfekte Vereinigung zweier fundamentalen Aspekte; zum einen, bedarf es des genauen Verständnisses der Endbestimmung des Bauwerkes, zum anderen, der Menschen; sind sie es doch, die ein Bauwerk zu einem Objekt entstehen lassen, welches dem Raum um uns herum Weite gibt. Eine Konstruktion ist nicht unbedingt in sich selbst schön, noch ist sie das Produkt einer formalen Anwendung geometrischer und struktureller Richtlinien. Im Gegenteil, ist sie das Gefangennehmen dieser schwer bestimmbaren Gleichgewicht zwischen dem, was nützlich und harmonisch, und dem Schönen oder auch für das Auge Bequemen ist.

Die in diesem Buch zusammengetragenen und illustrierten Bauten, beides Zivil- und religiöse Gebäude, reichen von vorchristlichen Basiliken bis hin zu Gebäuden

des frühen 19. Jahrhunderts und schließen künstlerische Juwele der Weltarchitektur ein, wie die Kathedralen von St. Peter und Chartres, das Pariser Opernhaus oder das Taj Mahal, welches als eins der Sieben Weltwunder betrachtet wird. Jede Arbeit präsentiert ein Stück Geschichte und jede Geschichte beinhaltet wiederum in sich ihre eigene Geschichte. Der Leser wird bekannte Plätze erkennen; andere bieten die angenehme Gelegenheit, den Charme und den Architekturstil anderer, entfernter Länder zu entdecken, welche ungewöhnlich und eklektisch erscheinen. Jedes Land hat seine eigene Art, seine eigenen künstlerischen und sprachlichen Strukturen, durch die es über eine breite Vielzahl von Gebäude sein kulturelles Erbe und die Art und Weise des Verstehens von Architektur ausdrückt.

Ein anderer wichtige Aspekt ist die Ansammlung von Abbildungen im Zusammenhang mit ihren Ursprüngen. Die periodischen Drucke weisen Datierungen auf von der zweiten Hälfte des 19. Jahrhunderts bis hin zum frühen 20. Jahrhundert. Illustrierte Tageszeitungen bevorzugten oft Zeichnungen anstelle von Fotographien, um die Aussagen des Textes zu unterstreichen, da die fotographische Wiedergabe zu dieser Zeit zu kostspielig war. Der Textverfasser wurde deshalb nicht von Photographen, sondern von einem fähigen Illustrator unterstützt, dessen Aufgabe es war, den Text in den Büchern bildlich zu unterstreichen.

Unsere heutige Vorstellungskraft wird vorwiegend durch das fotografische Bild beherrscht, so dass die vortreffliche Kunst der Abbildungen uns im Vergleich zu heute, zu affektiert erscheint. Was die in dieser Sammlung zusammengetragenen Abbildungen auszeichnet, ist die feine Aufmerksamkeit zum Detail in der Zeichnung. Der heutige Leser, blendende Farben gewöhnt, kann das Vergnügen einer Zeichnung wiederentdecken, welche die Schönheit des geschilderten Gegenstandes flüstert.

Предисловие

Немецкий философ Шеллинг однажды сказал, что архитектура – это музыка в пространстве. Если бы это было так, то эта книга была бы симфонией, которая длилась бы годы, столетия и тысячелетия, потому что великая архитектура – это те сооружения, которые одновременно безвременны и бесконечны. Назначение архитектуры – придать значение и форму миру, в котором мы живем, она делает это, проходя через различные школы мысли и моды в поисках красоты и равновесия между пространством и формой.

Чтобы спроектировать здание, театр, правительственную резиденцию или простое частное жилище, необходимо сочетание мысли и знаний. Есть техническая сторона, или то, что мы можем назвать математическим аспектом; затем есть эстетическая или художественная сторона, в которой гений проектировщика может себя полностью выразить. Только благодаря совершенному союзу этих двух аспектов архитектурное произведение становится предметом, который может улучшить пространство, окружающее его. Сооружение само по себе не является прекрасным, и оно не является продуктом формального применения геометрических и конструктивных правил, но это качество появляется, когда удается добиться неуловимого равновесия между тем, что полезно, удобно и приятно для глаза.

Здания, собранные в этой книге, как гражданские, так и культовые, включают шедевры от дохристианских базилик до зданий, относящихся к началу 19–го столетия, включая такие жемчужины мировой архитектуры как соборы Св. Петра и Шартрский, парижскую оперу и Тадж–Махал, счита-

ющийся одним из семи чудес света. Каждое произведение представляет собой отрезок истории, и каждое может рассказать свою историю. Читатель легко узнает знакомые места; другие представляют приятную возможность увидеть очарование далеких земель и стилей архитектуры, которые могут показаться странными и эклектичными. Каждая страна имеет свой собственный стиль, свой собственный художественный и конструктивный язык, с помощью которого она выражает в огромном разнообразии величественных зданий свое наследство и способ понимания архитектуры.

Другим важным соображением является подбор иллюстраций и их происхождение. Эти гравюры относятся к периоду от второй половины 19-го до начала 20-го века. Иллюстрированные журналы того времени использовали чаще рисунки, а не фотографии мест, которые описывались в тексте, в связи с тем, что фотографии в то время были очень дорогими. Поэтому, вместо фотографа автора текста сопровождал способный художник, чьей работой было сделать правильное изображение места, которое его спутник-журналист описывал в своей записной книжке.

Нашему современному воображению, привыкшему к фотографиям, благородное искусство иллюстраций кажется манерным по сравнению с фотографиями. Что бросается в глаза в иллюстрациях этой книги – это скрупулезное внимание к деталям рисунка там, где современный читатель, привыкший к ослепительным цветам, может почувствовать удовольствие от рисунка, тихо шепчущего о красоте изображенного объекта.

Index – Sommaire
Оглавление

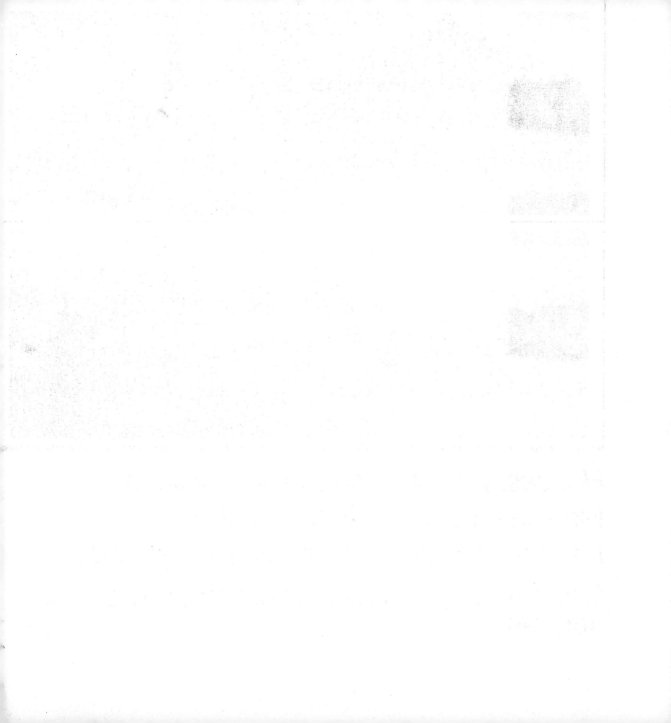

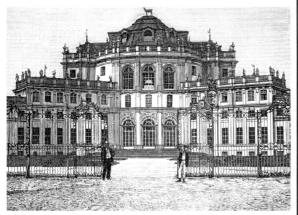 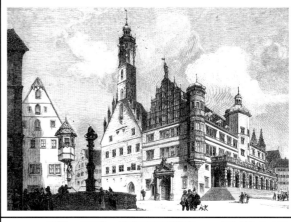

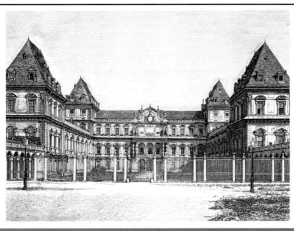 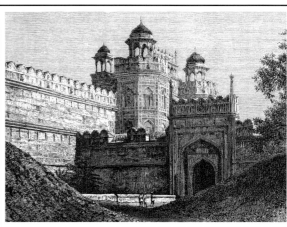

Houses, palaces and public buildings
Maisons, palais et édifices publics
Häuser, Paläste und Öffentliche Gebäude
Особняки, дворцы и общественные здания

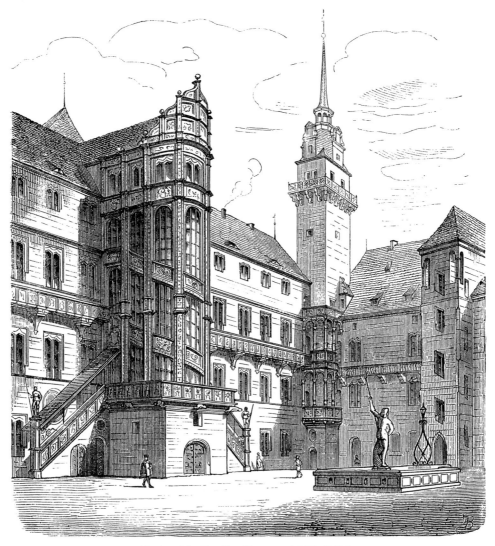

Hartenfels Castle, Torgau, 1532-1536.
Château de Hartenfels, Torgau, 1532-1536
Schloss Hartenfels, Torgau, 1532-1536.
Замок Хартенфельс в Торгау, 1532 – 1536 гг.

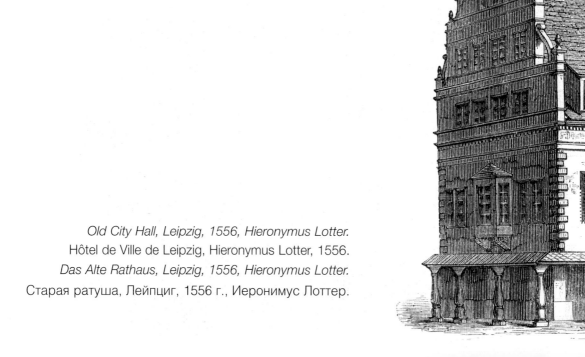

Old City Hall, Leipzig, 1556, Hieronymus Lotter.
Hôtel de Ville de Leipzig, Hieronymus Lotter, 1556.
Das Alte Rathaus, Leipzig, 1556, Hieronymus Lotter.
Старая ратуша, Лейпциг, 1556 г., Иеронимус Лоттер.

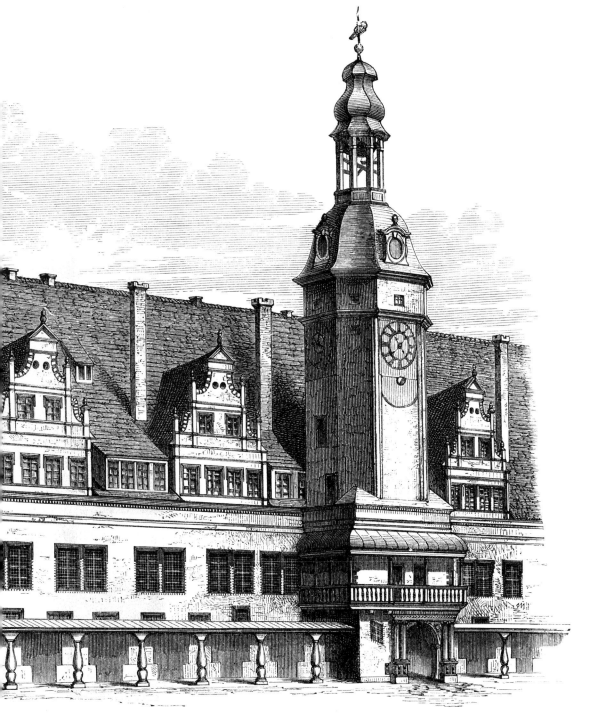

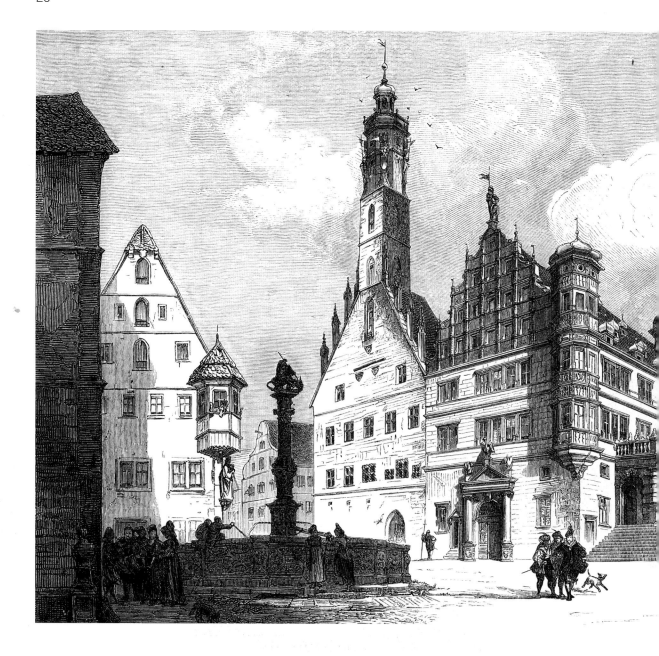

Market Square and City Hall, Rothenburg ob der Tauber,
second half 16th century.

Place du Marché et Hôtel de Ville, Rothenburg ob der Tauber,
deuxième moitié du XVIe siècle.

Marktplatz und Rathaus, Rothenburg ob der Tauber,
zweite Hälfte 16. Jh.

Рыночная площадь и ратуша, Ротенбург на Таубере,
вторая половина 16–го века.

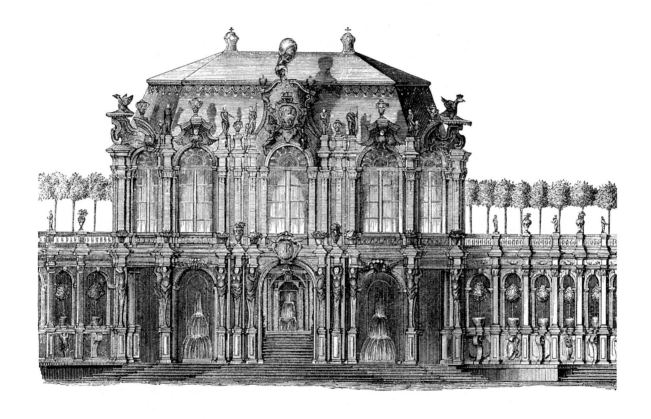

Dresdner Zwinger, 1711, Daniel Pöpelmann.
Palais Zwinger à Dresde, 1711, Daniel Pöpelmann.
Dresdner Zwinger, Dresden, 1711, Daniel Pöpelmann.
Цвингер в Дрездене, 1711 г., Даниэль Попельманн.

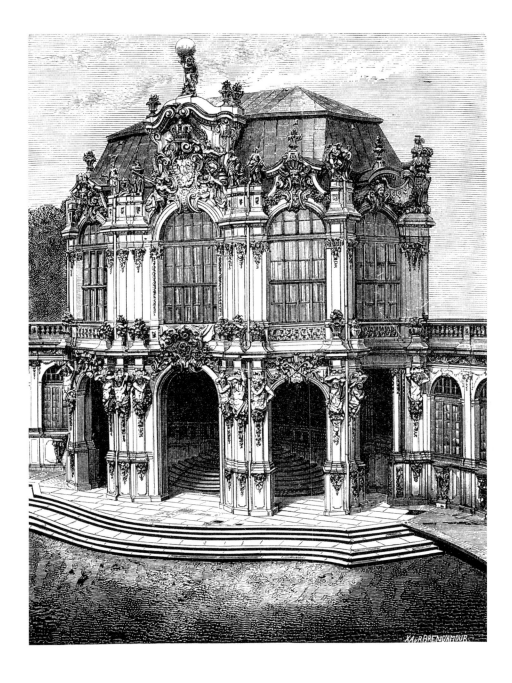

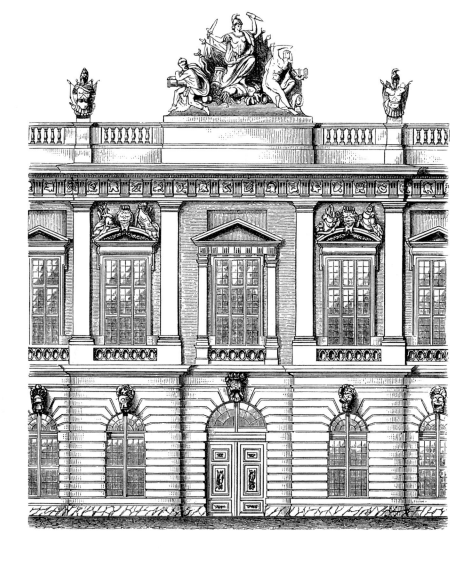

Royal Armory, Berlin, 1685-1706, Johann Arnold Nering and Jean de Bodt.

Arsenal de Berlin, *1685-1706,* Johann Arnold Nering et Jean de Bodt.

Königswaffenkammer, Berlin, 1685-1706, Johann Arnold Nering und Jean de Bodt.

Арсенал, Берлин, начат в 1685 г.– в 1706 г. Иоганном Арнольдом Нерингом и Жаном де Бодт.

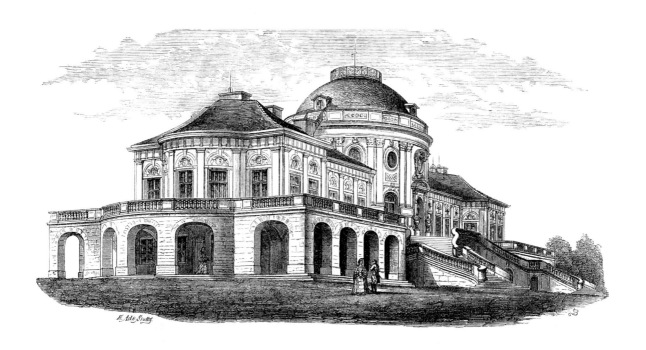

Noble palace near Stuttgart, 1767.
Palais seigneurial près de Stuttgart, 1767.
Noble Residenz in der Nähe von Stuttgart, 1767.
Величественный дворец около Штутгарта, 1767 г.

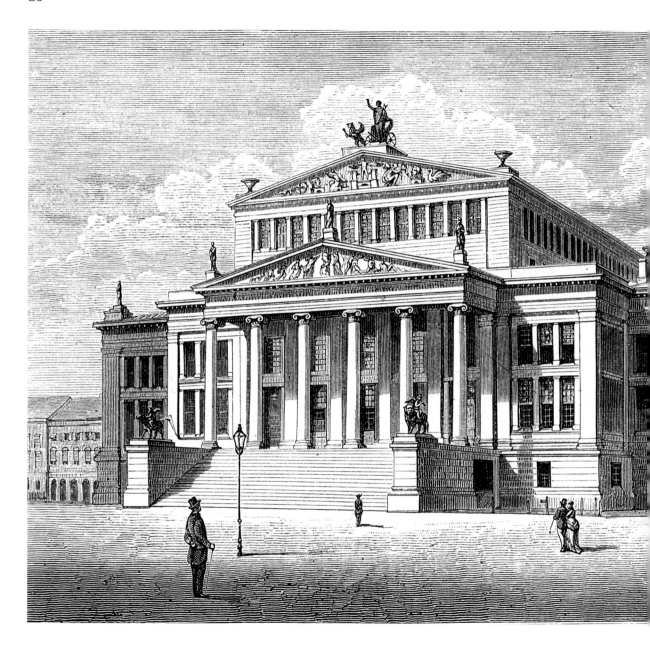

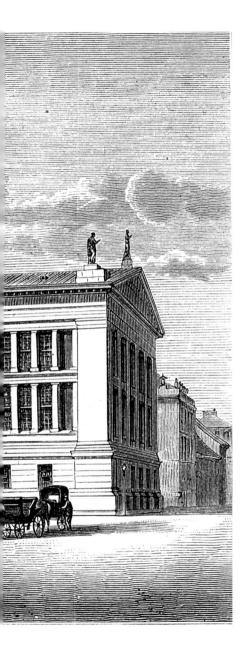

Schinkel Theater, Berlin, 1819-1821, Karl Friedrich Schinkel.
Théâtre de Berlin, 1819-1821, Karl Friedrich Schinkel.
Schinkel Theater, Berlin, 1819-1821, Karl Friedrich Schinkel.
Театр, Берлин, 1819–1821 гг., Карл Фридрих Шинкель.

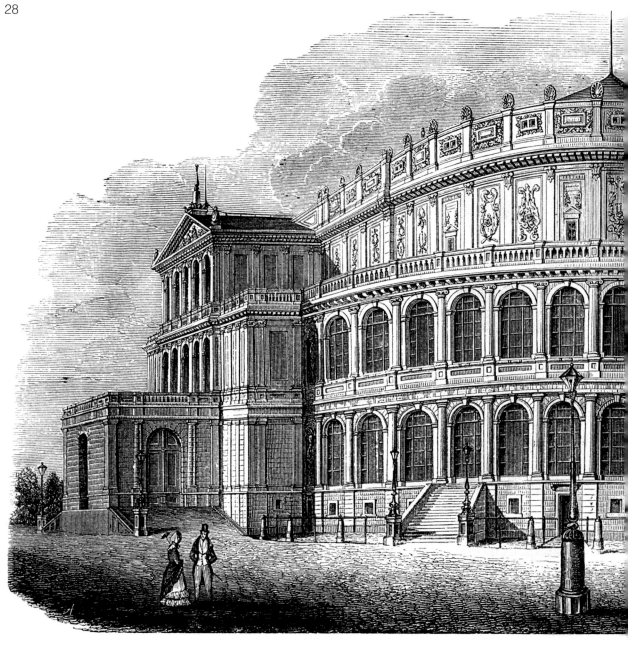

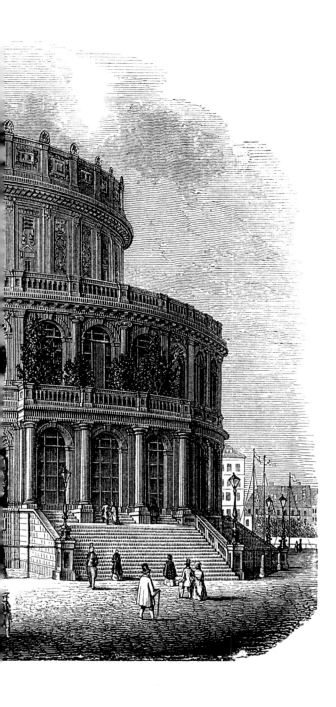

Dresden Opera House, 1837-1841,
Gottfried Semper.

Opéra de Dresde, 1837-1841, Gottfried Semper.

Semperoper, Dresden, 1837-1841,
Gottfried Semper.

Опера, Дрезден, 1837–1841 гг.,
Готфрид Земпер.

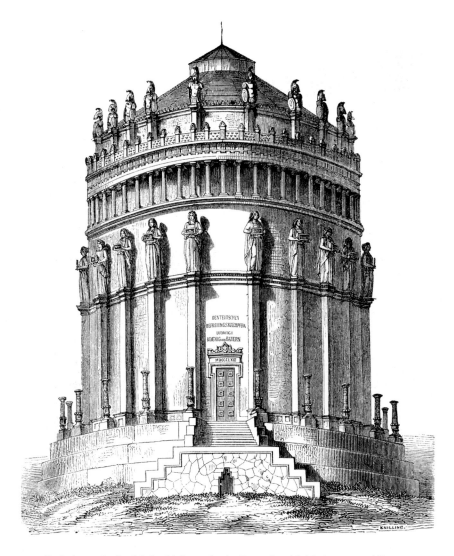

Befreiungshalle (Hall of Liberation), Bavaria, 1842, Leo von Klenze.

Befreiungshalle (Temple de la libération), Bavière, 1842, Leo von Klenze.

Befreiungshalle, Bayern, 1842, Leo von Klenze.

Бефрайунгсхалле (Зал Освобождения), Бавария, 1842 г., Лео фон Кленце.

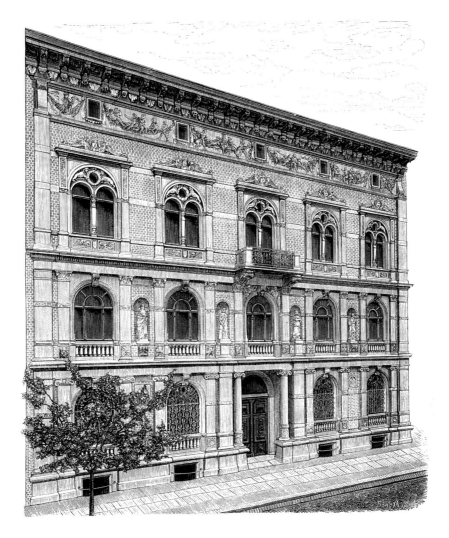

Meiningen Bank Building, Berlin, early 16th century, restored second half 19th century, Ende & Böckmann.

Banque Meiningen, Berlin, début du xvie siècle, restauré au xixe siècle, Ende & Böckmann.

Meininger Bankhaus, Berlin, frühes 16. Jh., restauriert zweite Hälfte des 19. Jh., Ende & Böckmann.

Здание банка Майнинген, Берлин, начало 16–го века,
реставрировано во второй половине 19–го века, Энде и Бёкманн.

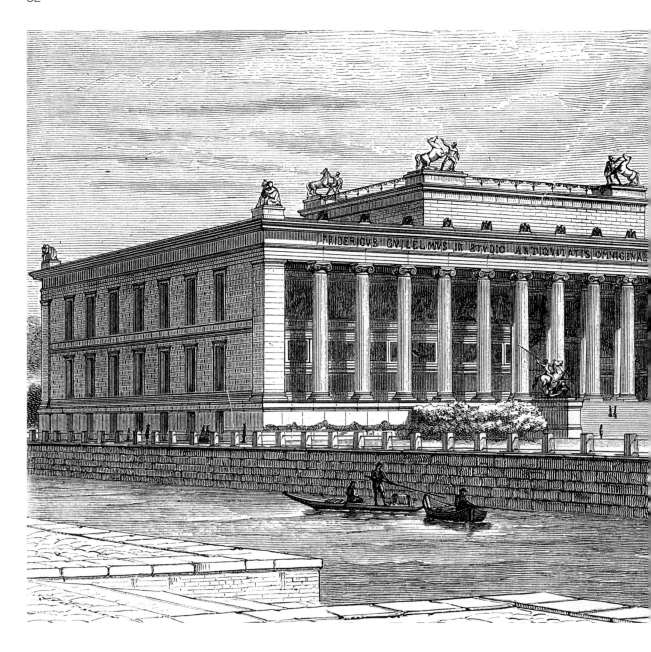

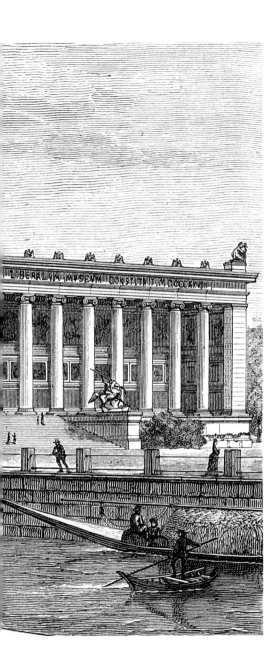

Royal Museum, Berlin, 1843-1864, Karl Friedrich Schinkel.
Musée Royal, Berlin, 1843-1864, Karl Friedrich Schinkel.
Königsmuseum, Berlin, 1843-1864,
Karl Friedrich Schinkel.

Королевский музей, Берлин, 1843– 1864 гг.,
Карл Фридрих Шинкель.

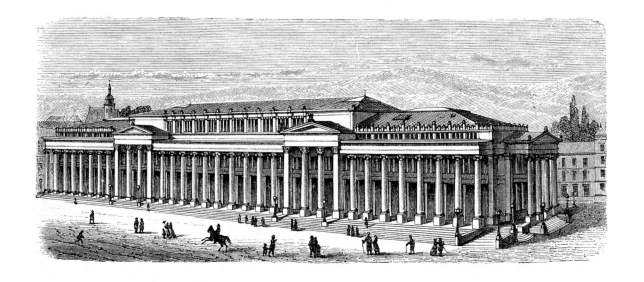

Royal Palace, Stuttgart, 1856-1860, Christian Friedrich von Leins.
Palais Royal, Stuttgart, 1856-1860, Christian Friedrich von Leins.
Königsschloss (Königsbau), Stuttgart, 1856-1860, Christian Friedrich von Leins.
Королевский дворец, Штутгарт, 1856– 1860 гг., Кристиан Фридрих фон Лейнс.

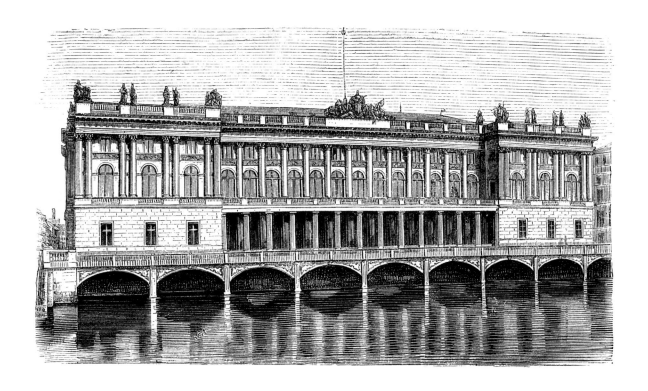

Stock Exchange Building, Berlin, 1857, Georg Friedrich Hitzig.

Palais de la Bourse, Berlin, 1857, Georg Friedrich Hitzig.

Berliner Börse, Berlin, 1857, Georg Friedrich Hitzig.

Фондовая биржа, Берлин, 1857 г., Георг Фридрих Хитциг.

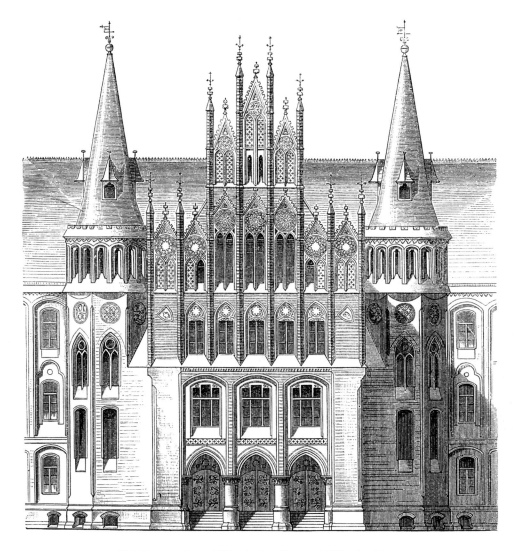

Old Gymnasium, Hildesheim, Conrad Wilhelm Hase.
Palais du Gymnase, Hildesheim, Conrad Wilhelm Hase.
Altes Gymnasium, Hildesheim, Conrad Wilhelm Hase.
Старая гимназия, Хильдесхайм, Конрад Вильгельм Хазе.

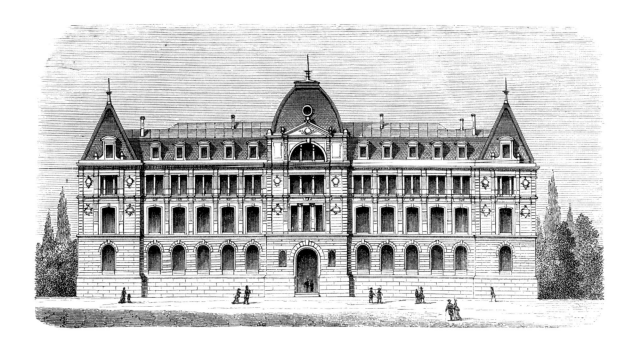

Old Polytechnic Building, Stuttgart, 1860-1865, Josef Engle.
Ancien bâtiment de l'Institut Polytechnique, Stuttgart, 1860-1865, Josef Engle.
Ehemaliges Polytechnisches Institut, Stuttgart, 1860-1865, Josef Engle.
Старое здание Политехникума, Штутгарт, 1860–1865 гг., Джозеф Энгле.

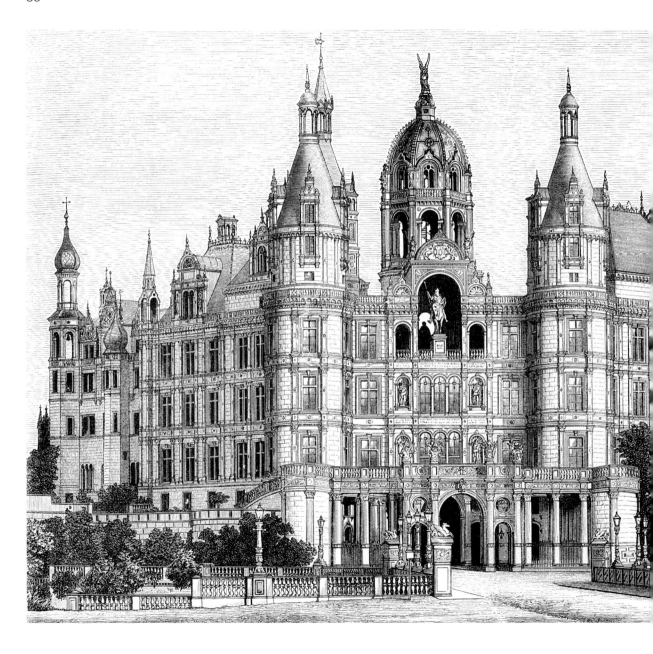

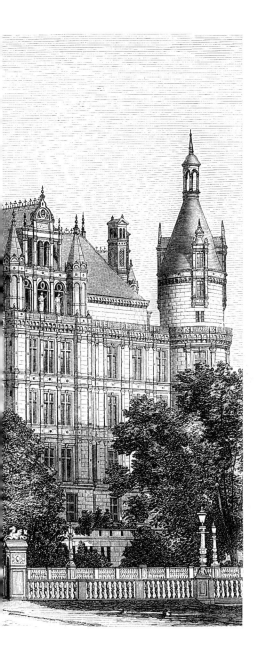

Schwerin Castle, 1860, Friedrich August Stuler.
Château de Schwerin, 1860, Friedrich August Stuler.
Schweriner Schloss, 1860, Friedrich August Stuler.
Шверинский замок, 1860 г., Фридрих Август Штюлер.

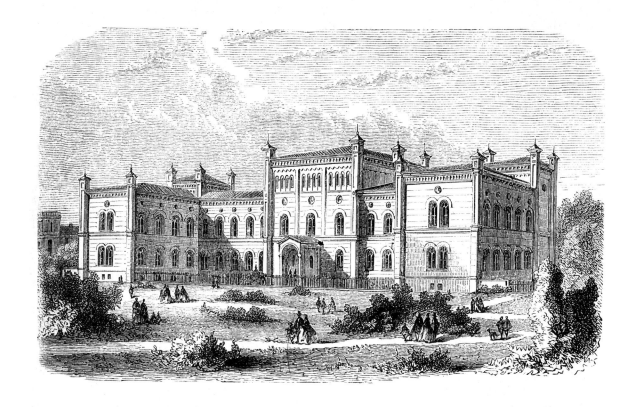

Old Charité Hospital, Berlin, 1863, Friedrich Cramer.
Ancien Hôpital de la Charité, Berlin, 1863, Friedrich Cramer.
Ehemalige Berliner Charité, Berlin, 1863, Friedrich Cramer.
Старая больница Чарите (благотворительная), Берлин, 1863 г., Фридрих Крамер.

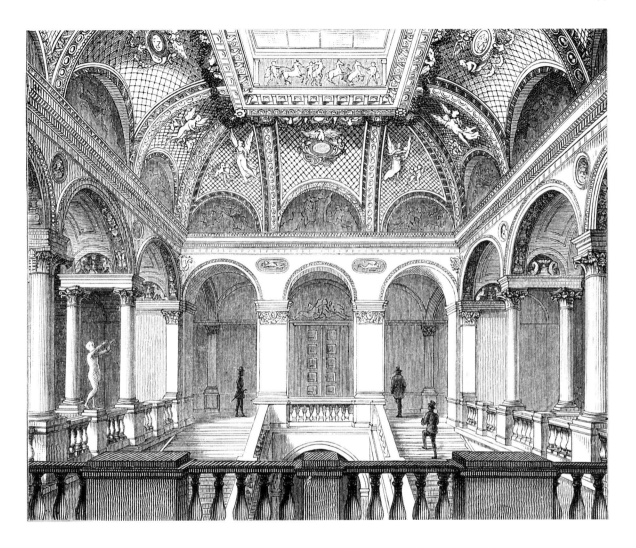

Grand staircase, Polytechnic, Munich, 1868, Gottfried von Neureuther.
Grand escalier, École Polytechnique, Munich, 1868, Gottfried von Neureuther.
Grosser Treppenaufgang, Technische Universität, München, 1868, Gottfried von Neureuther.
Парадная лестница, Политехникум, Мюнхен, 1868 г., Готфрид фон Нойройтнер.

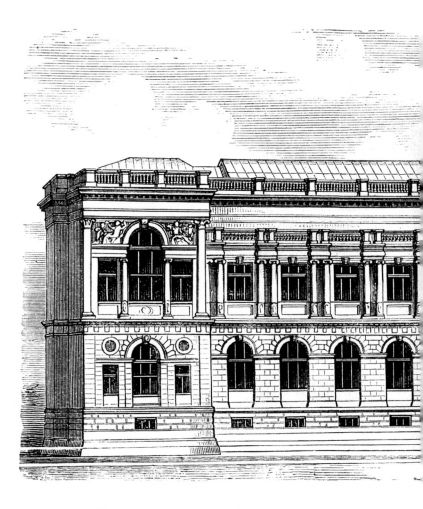

Städelsche Institut, Frankfurt-Sachsenhausen, second half 19th century, Oscar Sommer.
Städelsche Institut, Francfort, seconde moitié du xxe siècle, Oscar Sommer.
Städelsches Institut, Frankfurt-Sachsenhausen, zweite Hälfte 19. Jh., Oscar Sommer.
Институт Штедель, Франкфурт, вторая половина 19–го века, Оскар Зоммер.

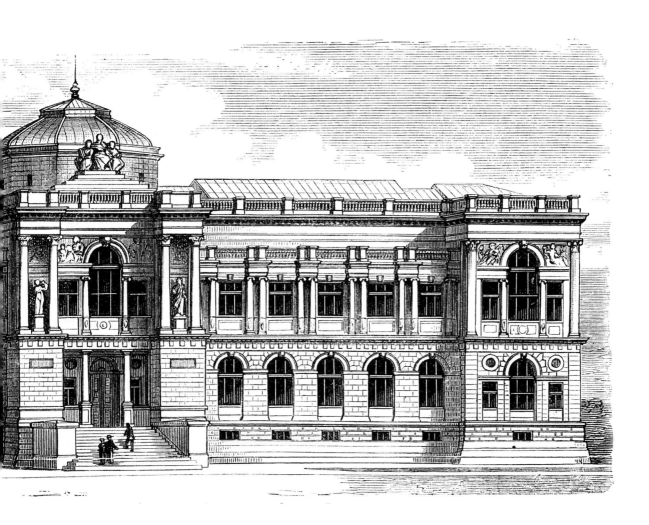

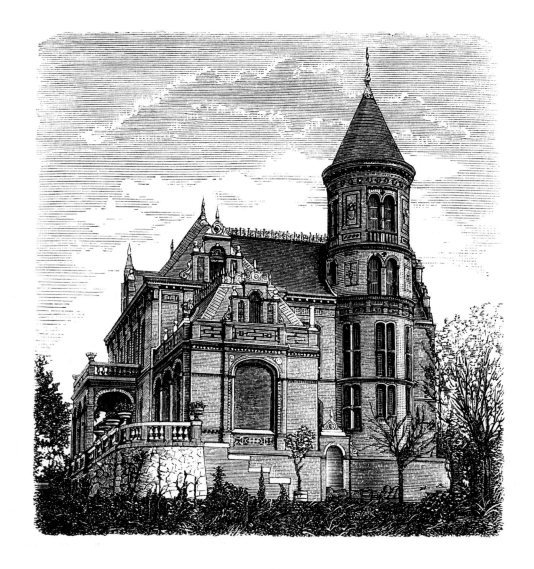

Villa Heydt, Berlin-Wannsee, Kyllmann & Heyden.
Вилла Хейдт, Берлин–Ваннзее, Кульман и Хейден.

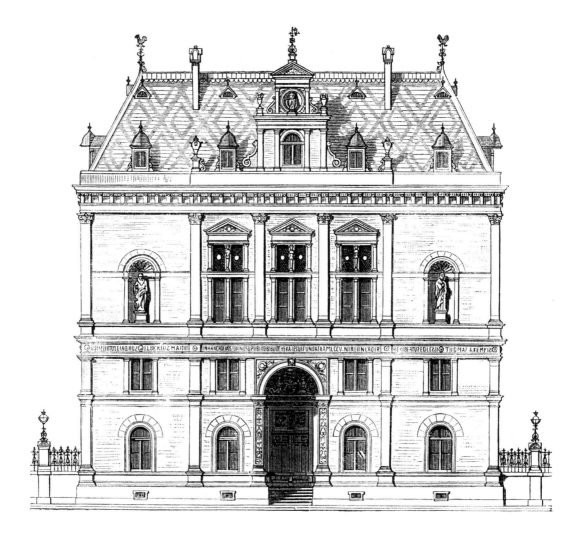

Government school library, Cologne, Julius Karl Raschdorff.
Bibliothèque d'État, Cologne, Julius Karl Raschdorff.
Stadtschulbibliothek, Köln, Julius Karl Raschdorff.
Библиотека правительственной школы, Кельн, Юлиус Карл Рашдорф.

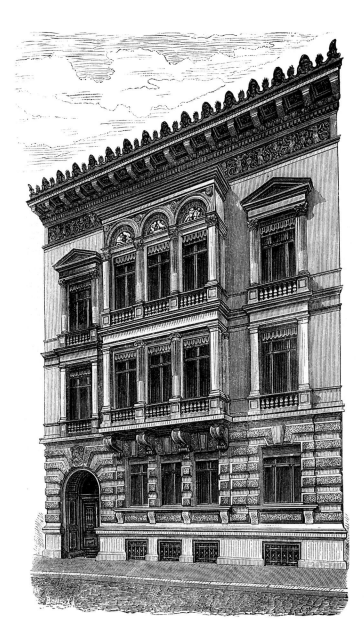

Lessing Residence, Berlin, Heinrich Kayser & Karl von Grossheim.

Résidence Lessing, Berlin, Heinrich Kayser & Karl von Grossheim.

Residenz von Lessing, Berlin, Heinrich Kayser & Karl von Grossheim.

Дом семьи Лессингов, Берлин, Генрих Кайзер и Карл фон Гроссхайм.

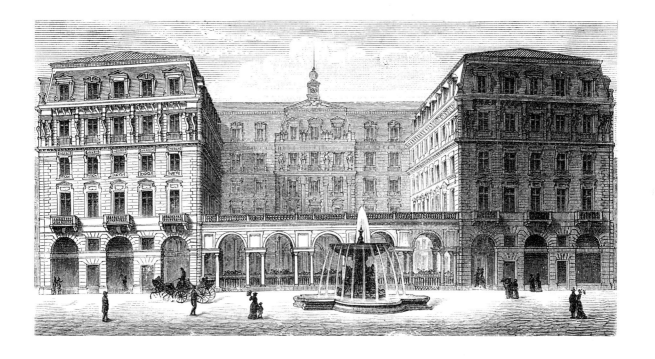

Hotel Frankfurter Hof, Frankfurt, Alfred Friedrich Bluntschl & Karl Jonas Mylius.
Hotel Frankfurter Hof, Francfort, Alfred Friedrich Bluntschl & Karl Jonas Mylius.
Hotel Frankfurter Hof, Frankfurt, Alfred Friedrich Bluntschl & Karl Jonas Mylius.
Гостиница Франкфуртер Хоф (Франкфуртский Двор), Франкфурт, Альфред Фридрих Блюнтшл и Карл Йонас Милиус.

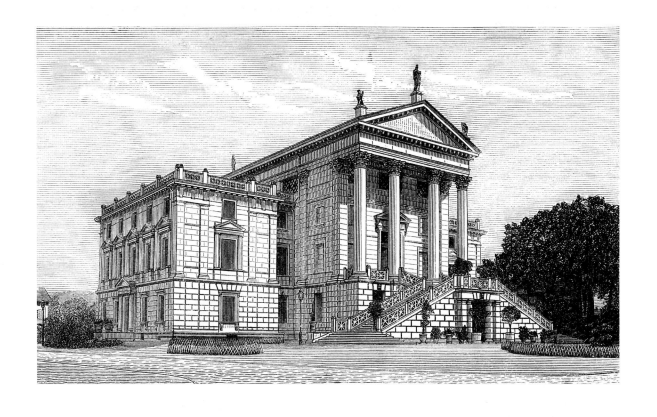

City Hall, Winterthur, 1866-1869, Gottfried Semper.
Hôtel de Ville, Winterthur, 1866-1869, Gottfried Semper.
Rathaus, Winterthur, 1866-1869, Gottfried Semper.
Ратуша, Винтертур, 1866–1869 гг., Готфрид Земпер.

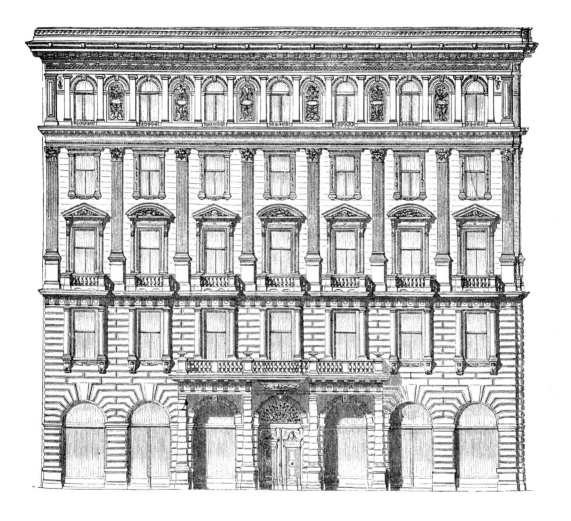

Facade of Palace Helfert, Vienna, Ludwig Tischler.
Façade du Palais Helfert, Vienne, Ludwig Tischler.
Fassade von Helfert Palast, Wien, Ludwig Tischler.
Фасад дворца Хелферт, Вена, Людвиг Тишлер.

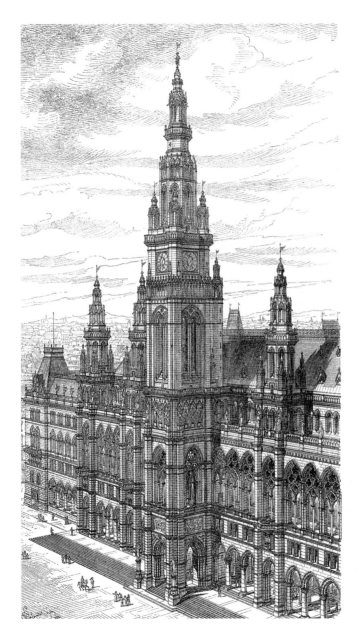

City Hall, Vienna, 1872-1883,
Friedrich von Schmidt.

Hôtel de Ville, Vienne, 1872-1883,
Friedrich von Schmidt.

Rathaus, Wien, 1872-1883,
Friedrich von Schmidt.

Ратуша, Вена, 1872–1883 гг.,
Фридрих фон Шмидт.

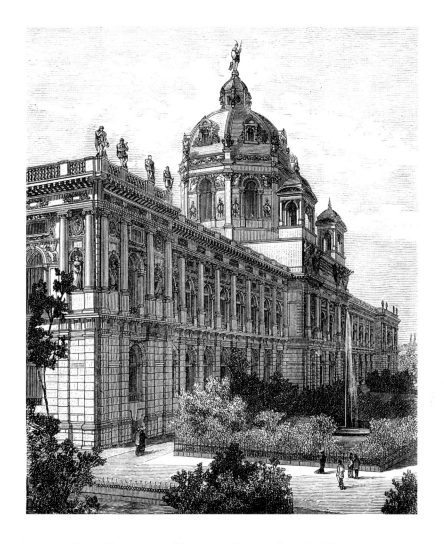

Kunsthistorisches Museum, Vienna, Gottfried Semper.
Kunsthistorisches Museum, Vienne, Gottfried Semper.
Kunsthistorisches Museum, Wien, Gottfried Semper.
Историко−художественный музей, Вена, Готфрид Земпер.

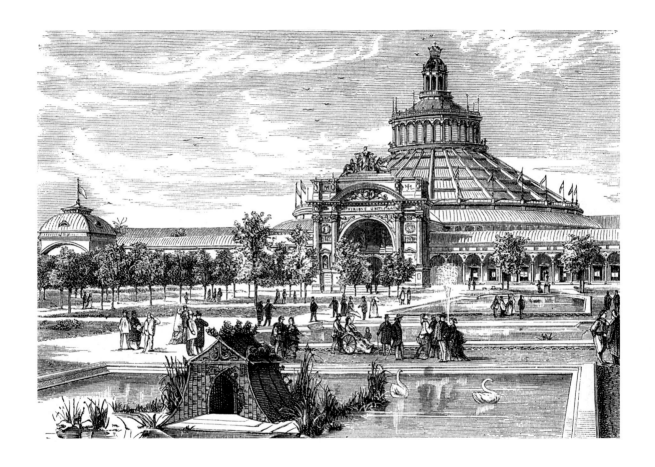

Pavilion of the 1873 World Exposition, Vienna, Carl Hasenauer.
Pavillon de l'Exposition Universelle de 1873, Vienne, Carl Hasenauer.
Pavillon der Weltausstellung 1873, Wien, Carl Hasenauer.
Павильон на Всемирной Выставке 1873 г., Вена, Карл Хазенауэр.

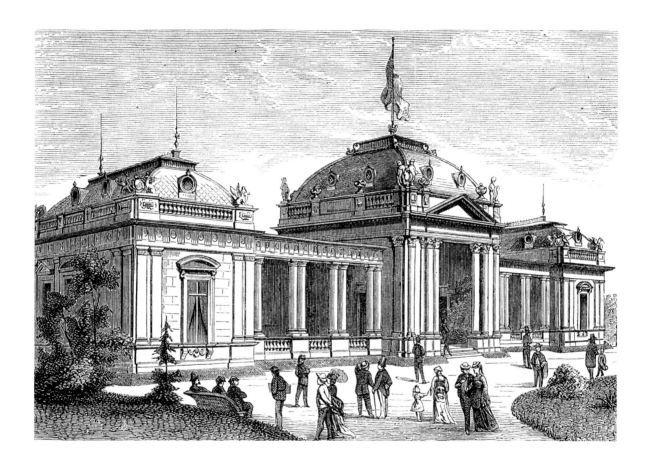

Imperial Pavilion of the 1873 World Exposition, Vienna, Carl Hasenauer.
Pavillon impérial de l'Exposition Universelle de 1873, Vienne, Carl Hasenauer.
Kaiserlicher Pavillon der Weltausstellung 1873, Wien, Carl Hasenauer.
Имперский павильон Всемирной Выставки 1873 г., Вена, Карл Хазенауэр.

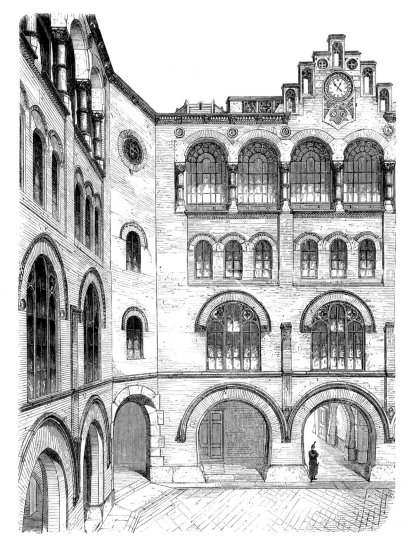

Entrance to the Arsenal, Vienna, August von Siccardsburg & Eduard van der Null.
Entrée de l'Arsenal, Vienne, August von Siccardsburg & Eduard van der Null.
Eingang des Arsenals, Wien, August von Siccardsburg & Eduard van der Null.
Вход в Арсенал, Вена, Август фон Зиккардсбург и Эдуард ван дер Нулл.

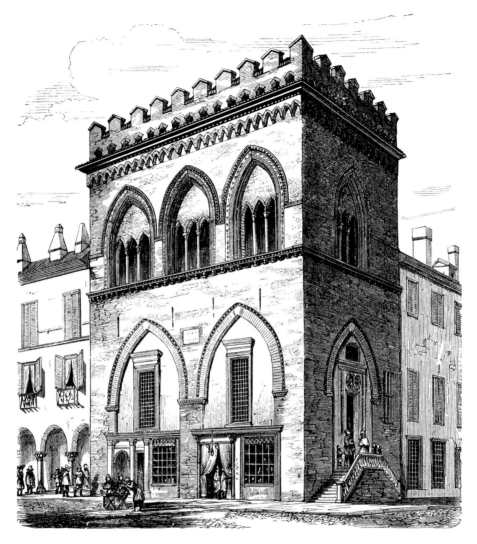

Loggia of the Gonfalonieri, Cremona, 1292.
Loge des Gonfalonieri, Crémone, 1292.
Loggia der Familie Gonfalonieri, Cremona, 1292.
Лоджия Гонфалоньери, Кремона, 1292 г.

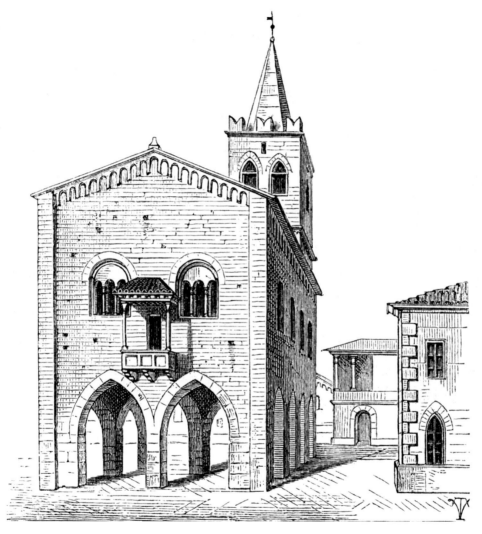

City Hall, Monza, 1298.
Hôtel de Ville, Monza, 1298.
Rathaus, Monza, 1298.
Ратуша, Монца, 1298 г.

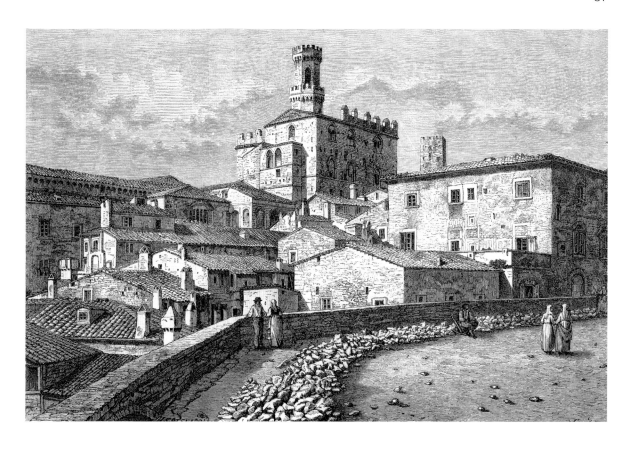

Palazzo Pretorio, Volterra, 13th century.
Palais Pretorio, Volterra, XIIIe siècle.
Pretorio Palast, Volterra, 13. Jh.
Дворец Преторио, Волтерра, 13–й век.

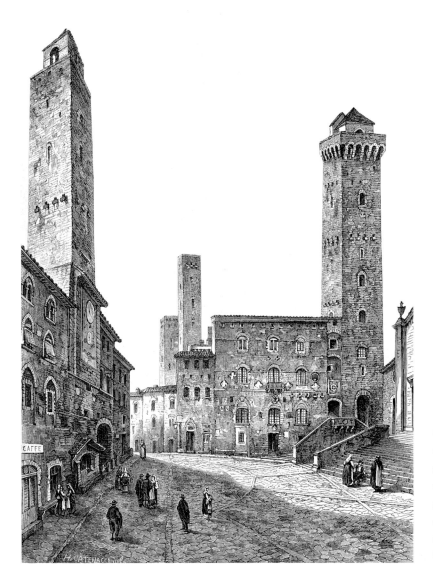

Old Town Hall,
San Gimignano, 13th century.

Ancien Hôtel de Ville
San Gimignano, XIIIe siècle.

Altes Rathaus,
San Gimignano, 13. Jh.

Старая ратуша,
Сан Джиминьяно, 13–й век

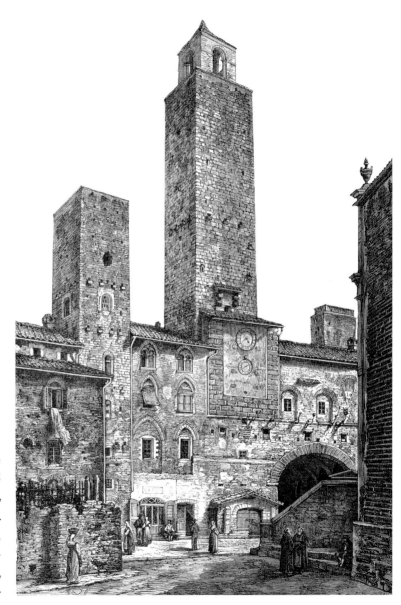

Palazzo del Podestà,
San Gimignano, 13th century.
Palazzo del Podestà,
San Gimignano, XIIIe siècle.
Palazzo del Podestà,
San Gimignano, 13. Jh.
Палаццо дель Подеста,
Сан Джиминьяно, 13—й век.

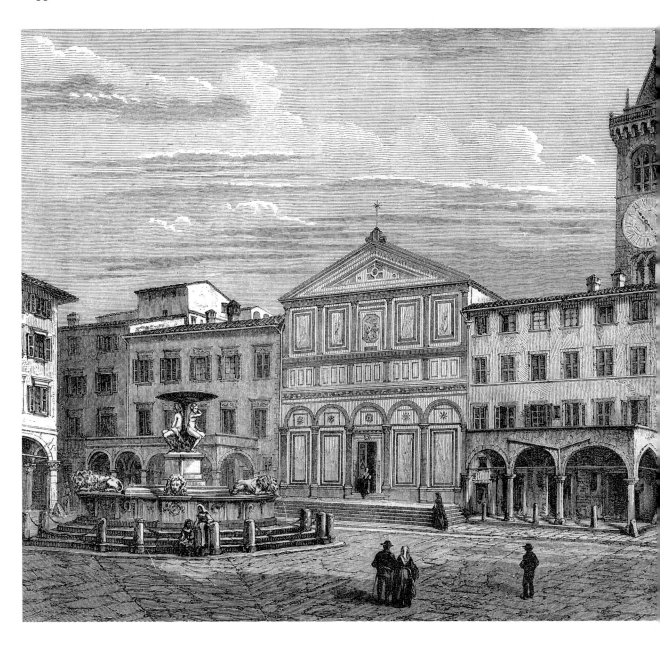

Sant'Andrea Collegiate Church, Empoli, 1093;
row of 13th century buildings facing the square.

Collègiale Sant'Andrea, Empoli, 1093;
bâtiments du XIIIe siècle sur la place.

Sant'Andrea Collegiate, Empoli, 1093,
Gebäudereihen aus dem 13. Jh.,
sich gegenüber des Marktes befindend.

Колледж Св.Андрея, Эмполи, 1093 г.;
ряд зданий 13–го века, выходящих на площадь.

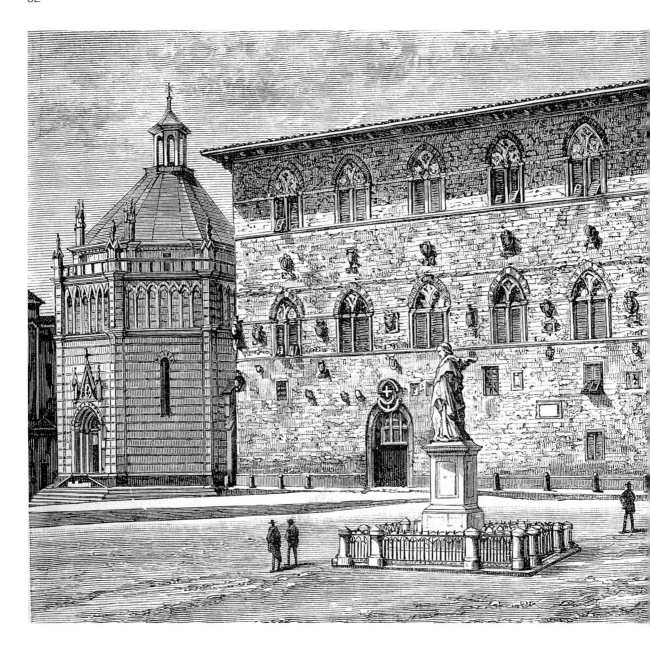

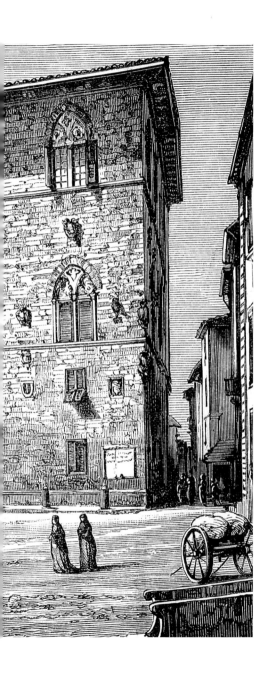

Palazzo Pretorio, Pistoia, 1367.
Palais Pretorio, Pistoia, 1367.
Pretorio Palast, Pistoia, 1367.
Палаццо Преторио, Пистойя, 1367 г.

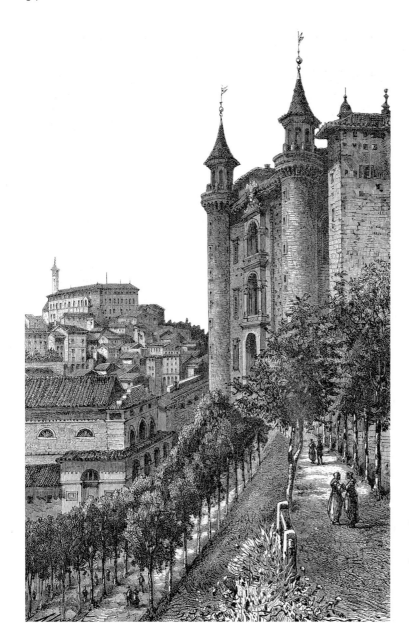

Ducal Palace, Urbino, 1367-1371.
Palais Ducal, Urbino, 1367-1371.
Herzoglicher Palast, Urbino,
1367-1371.
Герцогский дворец, Урбино,
1367–1371 гг.

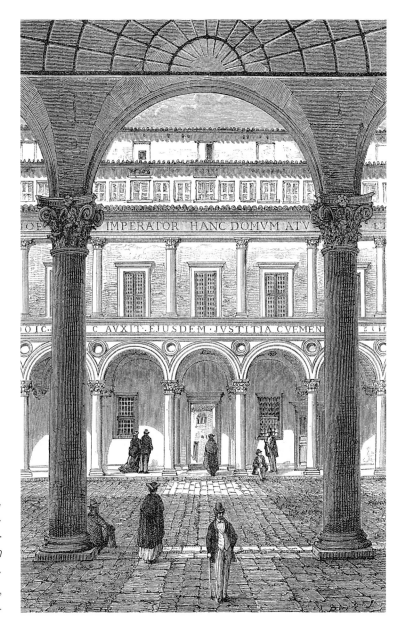

Courtyard of Ducal Palace,
Urbino.
Cour du Palais Ducal, Urbino.
Innenhof des Herzoglichen
Palastes, Urbino.
Двор герцогского дворца,
Урбино.

Palazzo Madama, Turin, original structure dating from 15th century, facade, 1721, Filippo Juvarra.

Palais Madame, Turin, XVe siècle, façade, 1721, Filippo Juvarra.

Palazzo Madama, Turin, Originalstruktur vom 15. Jh., Fassade, 1721, Filippo Juvarra.

Палаццо Мадама, Турин, оригинальное сооружение, относящееся к 15–му веку, фасад, 1721 г., Филиппо Юварра.

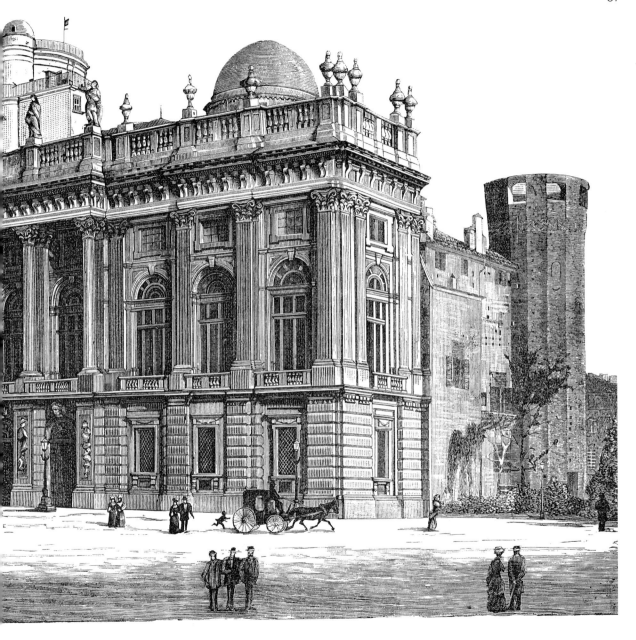

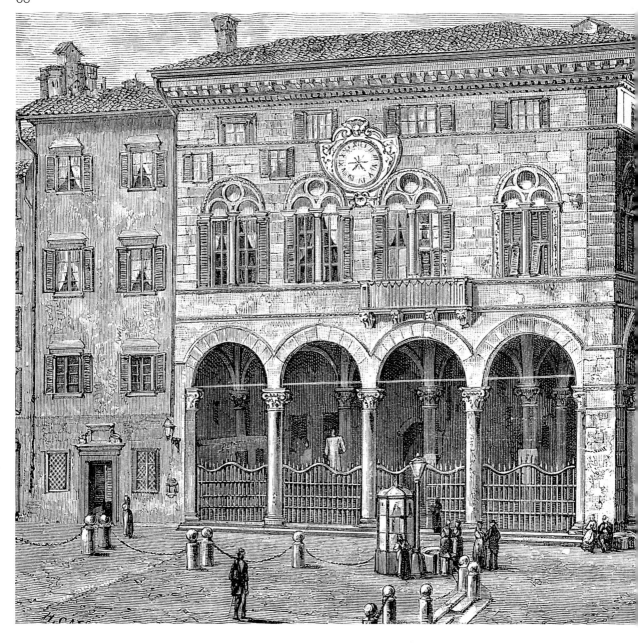

Main square and City Hall, Lucca.
Place centrale et Hôtel de Ville, Lucques.
Hauptplatz und Rathaus, Lucca.
Главная площадь и ратуша, Лукка.

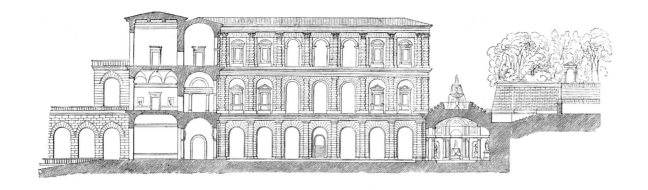

Palazzo Pitti, Florence, second half 15ᵗʰ century, designed by Filippo Brunelleschi.
Palais Pitti, Florence, seconde moitié du xvᵉ siècle, Filippo Brunelleschi.
Pitti Palast, Florenz, zweite Hälfte des 15. Jh., Filippo Brunelleschi.
Палаццо Питти, Флоренция, вторая половина 15–го века,
спроектированное Филиппо Брунеллески.

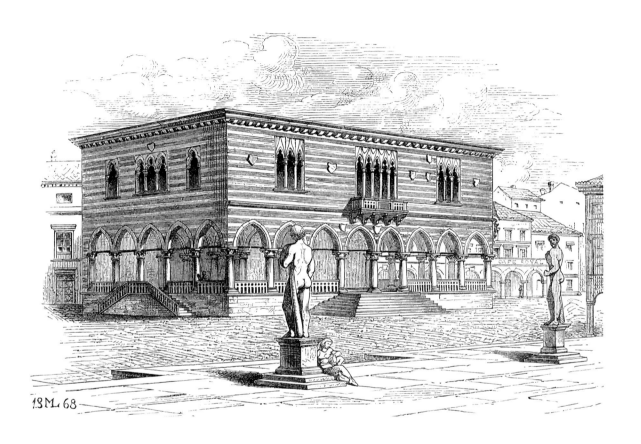

City Hall, Udine, started in 1457.
Hôtel de Ville, Udine, commencé en 1457.
Rathaus, Udine, begonnen 1457.
Ратуша, Удине, начата в 1457 г.

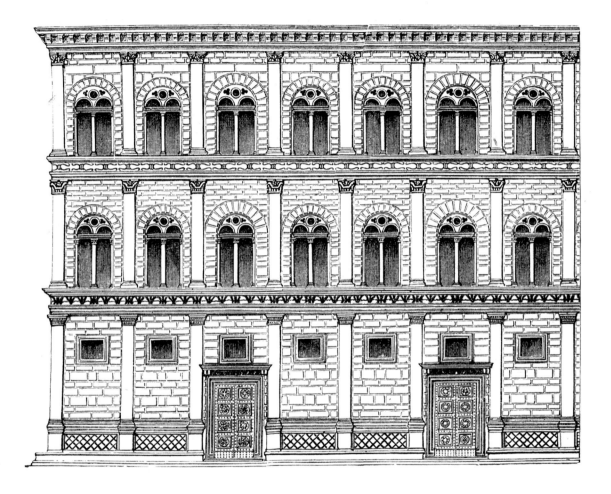

Palazzo Rucellai, Florence, partially designed by Leon Battista Alberti.
Palais Rucellai, Florence, partiellement dessiné par Leon Battista Alberti.
Rucellai Palast, Florenz, teilweise entworfen von Leon Battista Alberti.
Палаццо Ручелаи, Флоренция, частично спроектировано Леоном Баттиста Альберти.

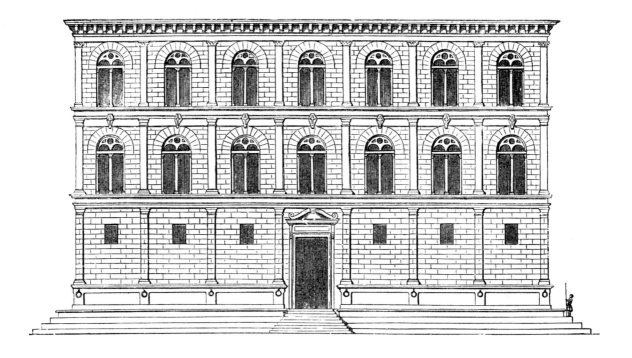

Palazzo Piccolomini, Pienza, 1465, Bernardo di Lorenzo.
Palais Piccolomini, Pienza, 1465, Bernardo di Lorenzo.
Piccolomini Palast, Pienza, 1465, Bernardo di Lorenzo.
Палаццо Пикколомини, Пьенца , 1465 г., Бернардо ди Лоренцо.

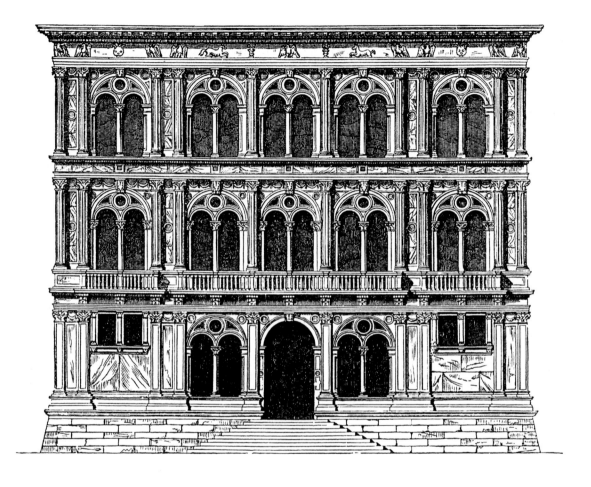

Palazzo Vendramin-Calergi, Venice, 1481, Pietro Lombardo.
Palais Vendramin-Calergi, Venise, 1481, Pietro Lombardo.
Vendramin-Calergi Palast, Venedig, 1481, Pietro Lombardo.
Палаццо Вендрамин–Калерги, Венеция, 1481 г., Пьетро Ломбардо.

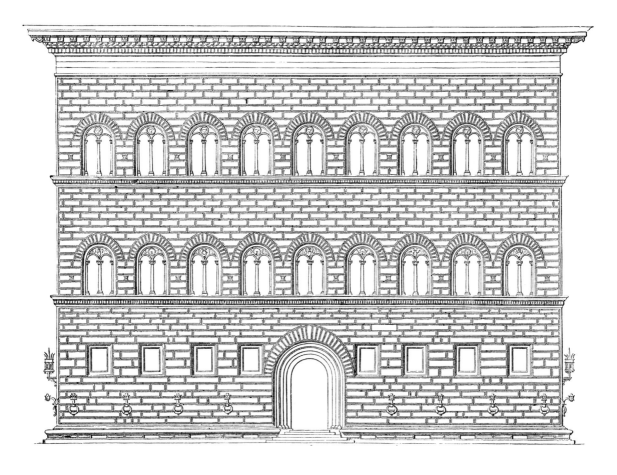

Palazzo Strozzi, Florence, built until 1489 by Benedetto da Majano, after 1499 by Simone del Pollaiuolo.

Palais Strozzi, Florence, construit par Benedetto da Majano jusqu'en 1489,
par Simone del Pollaiuolo après 1499.

Strozzi Palast, Florenz, 1489-1499, Benedetto da Majano und Simone del Pollaiuolo.

Палаццо Строцци, Флоренция, строилось до 1489 г. Бенедетто да Маяна,
после 1499 г. Симоном дель Поллаюол.

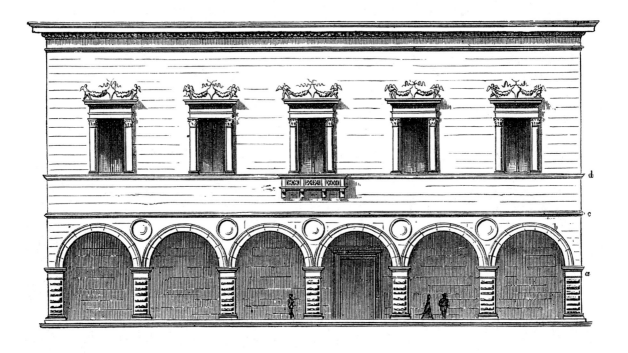

Old government building, Pesaro, first half 16th century.

Ancien Palais du Gouvernement, Pesaro, première moitié du XVIᵉ siècle.

Altes Regierungsgebäude, Pesaro, erste Hälfte des 16. Jh.

Старое правительственное здание, Пезаро, первая половина 16–го века.

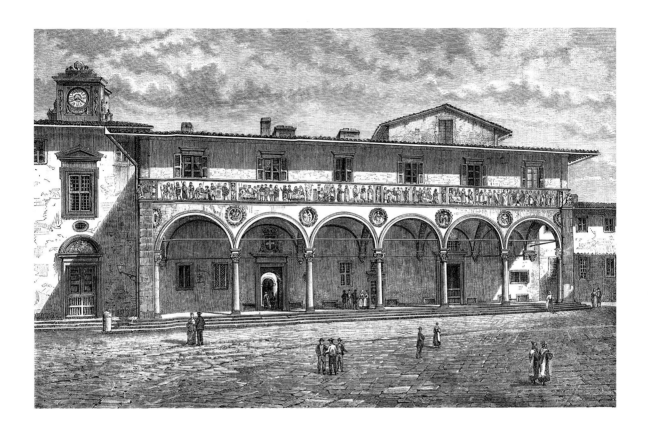

Façade of Ospedale del Ceppo, Pistoia, loggia dating from the early 1500s.

Façade de l'Hôpital du Ceppo, Pistoia, balcon du début du XVIᵉ siècle.

Fassade des Ospedale del Ceppo, Pistoia, Loggia datiert frühes 16. Jh.

Фасад больницы дель Сеппо, Пистойя, лоджия, относящаяся к началу 1500–х годов.

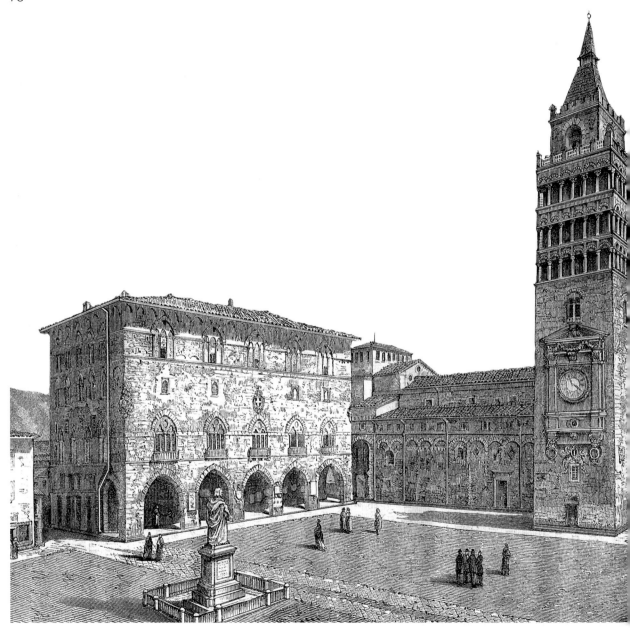

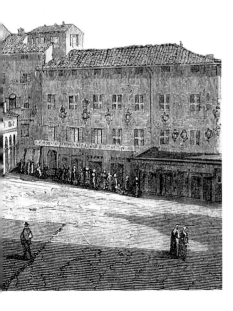

Cathedral Square, Pistoia.
Place de la cathédrale, Pistoia.
Platz vor der Kathedrale, Pistoia.
Соборная площадь, Пистойя.

Main square, Pesaro, 16th century.
Place centrale, Pesaro, XVIe siècle.
Hauptplatz, Pesaro, 16. Jh.
Главная площадь, Пезаро, 16–й век.

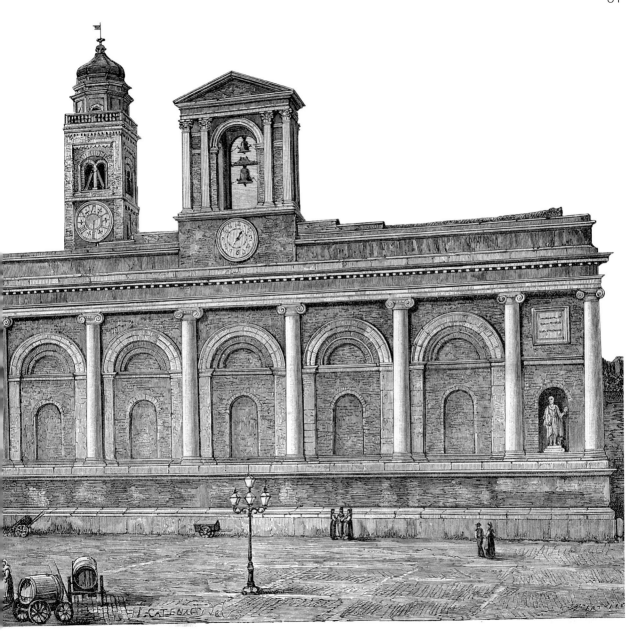

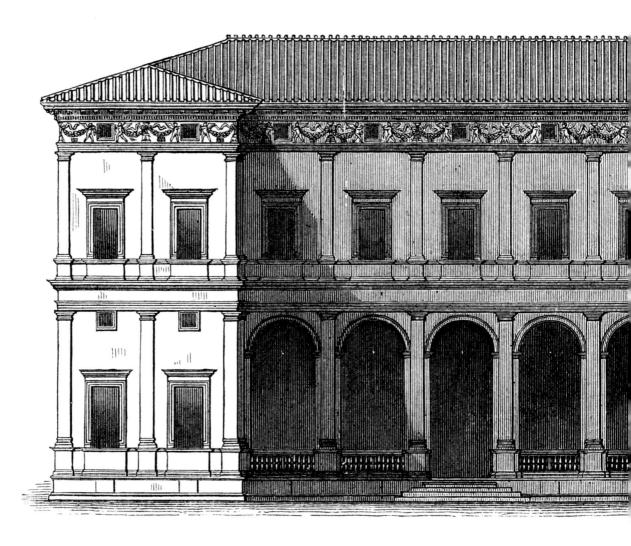

Villa Chigi, Rome, 1506, Baldassare Peruzzi.
Villa Chigi, Rom, 1506, Baldassare Peruzzi.
Вилла Киджи, Рим, 1506 г., Бальдассаре Перуцци.

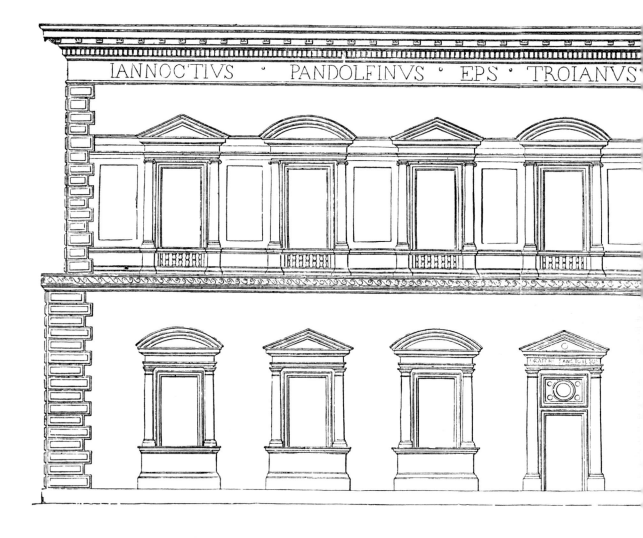

IANNOCTIVS · PANDOLFINVS · EPS · TROIANVS

Palazzo Nencini, Florence, 1530,
Francesco San Gallo.

Palais Nencini, Florence, 1530,
Francesco San Gallo.

Nencini Palast, Florenz 1530,
Francesco San Gallo.

Палаццо Ненчини, Флоренция, 1530 г.,
Франческо Сангалло.

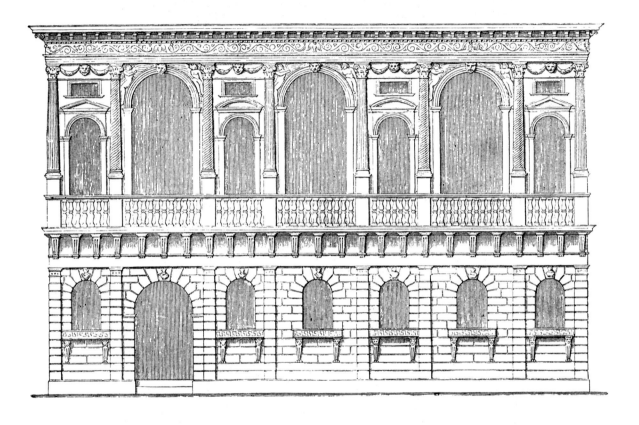

Palazzo Bevilacqua, Verona, 1530, Michele Sanmicheli.
Palais Bevilacqua, Vérone, 1530, Michele Sanmicheli.
Bevilacqua Palast, Verona, 1530, Michele Sanmicheli.
Палаццо Бевилаква, Верона, 1530 г., Микеле Санмикели.

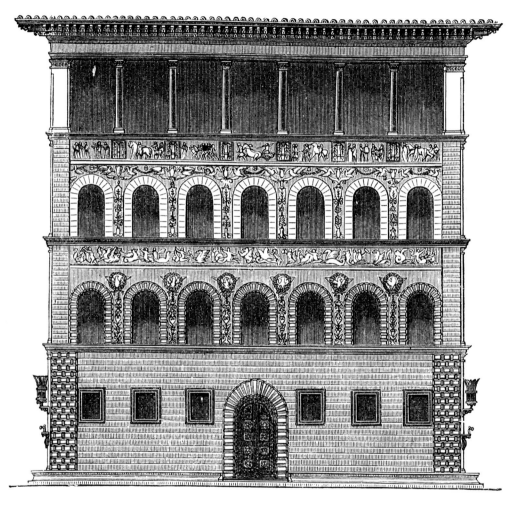

Palazzo Guadagni, Florence, first half 16ᵗʰ century, attributed to Simone del Pollajuolo.

Palais Gadagne, Florence, première moitié du XVIᵉ siècle, attribué à Simone del Pollajuolo.

Guadagni Palast, Florenz, erste Hälfte des 16. Jh., Simone del Pollaiuolo zugeschrieben.

Палаццо Гвадани, Флоренция, первая половина 16–го века, приписывается Симону дель Поллаюло.

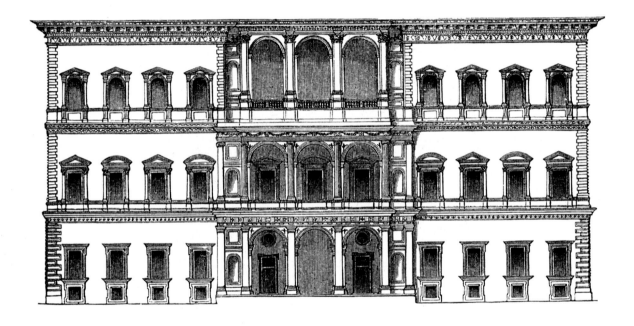

Palazzo Farnese, Rome, 1535, Antonio da Sangallo.
Farnese Palast, Rom, 1535, Antonio da Sangallo.
Палаццо Фарнезе, Рим, 1535 г., Антонио да Сангалло.

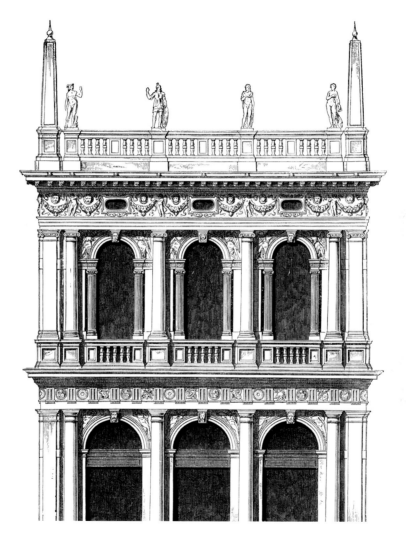

St. Mark's Library, Venice, 1536-1582, Jacopo Tatti.
Bibliothèque Saint-Marc, Venise, 1536-1582, *Jacopo Tatti.*
St. Marks Bibliothek, Venedig, 1536-1582, Jacopo Tatti.
Библиотека Св. Марка, Венеция, 1536 –1582 гг., Джакопо Татти.

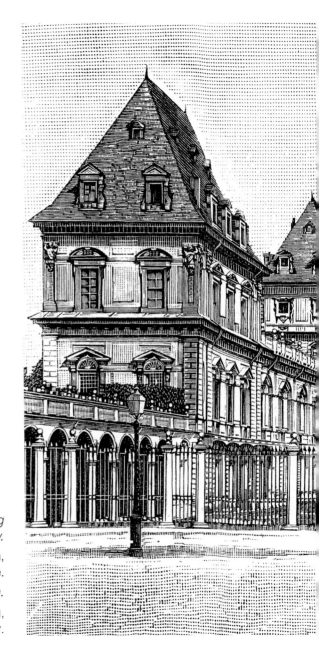

Central facade of Valentino Castle, Turin, main building dates from 16th century.

Façade principale du Château du Valentino, Turin, bâtiment principal du XVIe siècle.

Hauptfassade des Valentino Schlosses, Turin, 16. Jh.

Центральный фасад замка Валентино, Турин, главное здание относится к 16—му веку.

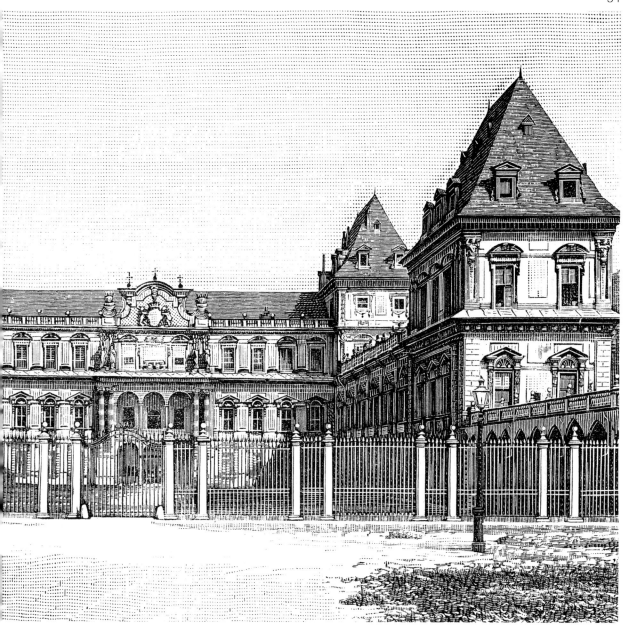

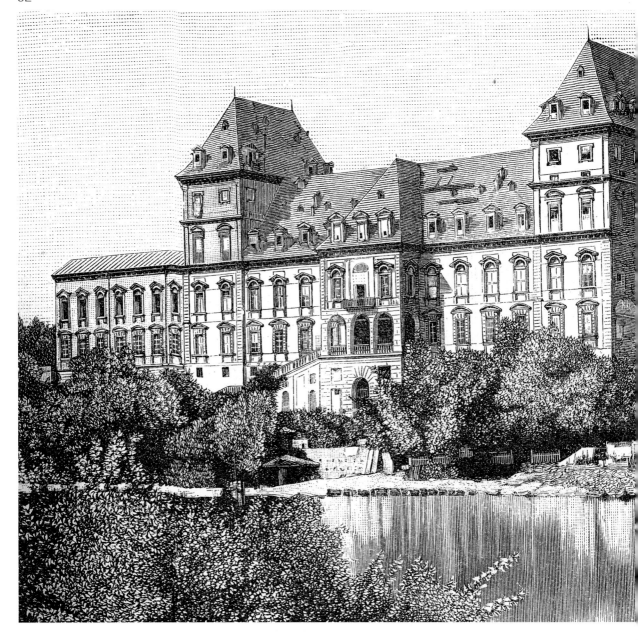

Valentino Castle, Turin, seen from the Po river.
Château du Valentino, Turin, vue depuis le Po.
Valentino Schloss, Turin, gesehen vom Fluss Po.
Центральный фасад замка Валентино, Турин,
вид с реки По.

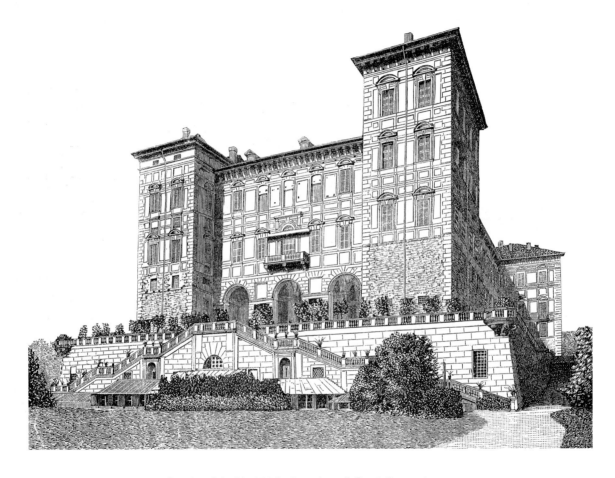

Castle of Aglié, 1656, Amedeo di Castellamonte.
Château d'Aglié, 1656, Amedeo di Castellamonte.
Aglié Schloss, 1656, Amedeo di Castellamonte.
Замок Аглье, 1656 г., Амедео ди Кастелламонте.

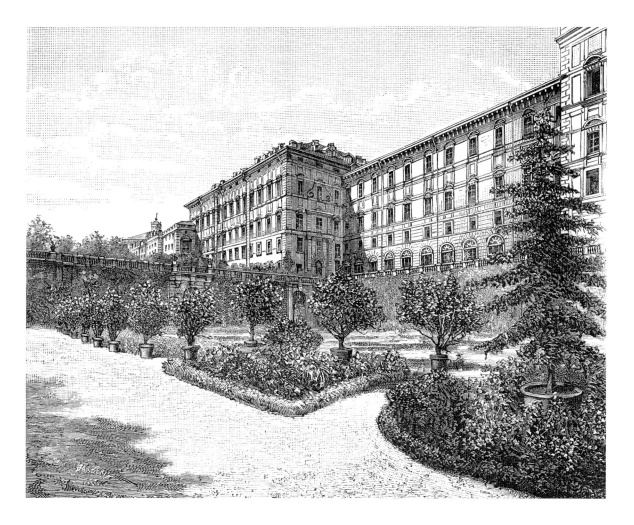

The grounds surrounding the Castle of Aglié.
Le parc du château d'Aglié.
Schlosspark, das Aglié Schloss umgebend.
Территория вокруг замка Аглье.

Palazzo Carignano, facade facing Carignano Square,
Turin, 1679, Guarino Guarini.

Palais Carignano, façade sur la place Carignano,
Turin, 1679, Guarino Guarini.

Carignano Palast, Fassade gegenüber dem Carignano Platz,
Turin, 1679, Guarino Guarini.

Палаццо Кариньяно, фасад, выходящий на площадь Кариньяно,
Турин, 1679 г., Гварино Гварини.

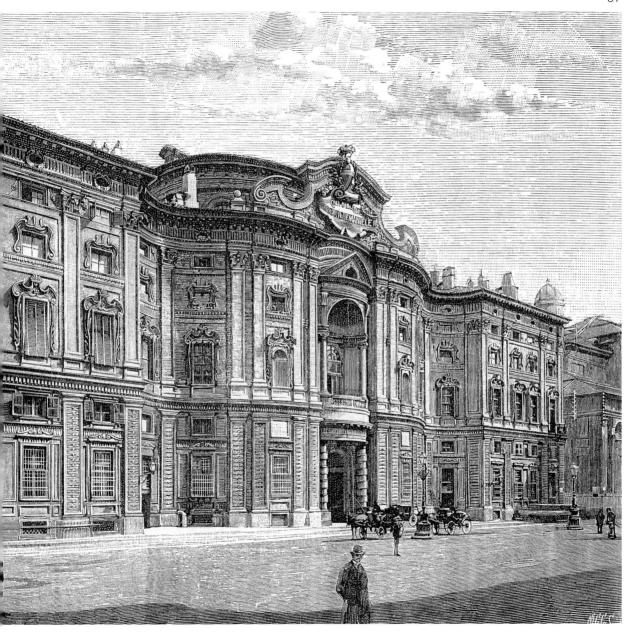

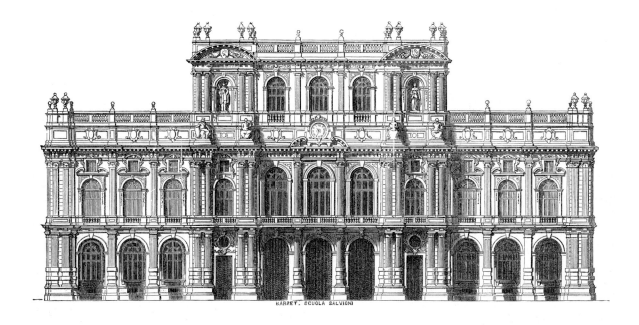

Palazzo Carignano, facade facing Carlo Alberto Square, Turin, 1679, Guarino Guarini.

Palais Carignano, façade sur la place Carlo Alberto, Turin, 1679, Guarino Guarini.

Carignano Palast, Fassade gegenüber dem Carlo Alberto Platz, Turin, 1679, Guarino Guarini.

Палаццо Кариньяно, фасад, выходящий на площадь Карло Альберто, Турин, 1679 г.,
Гварино Гварини.

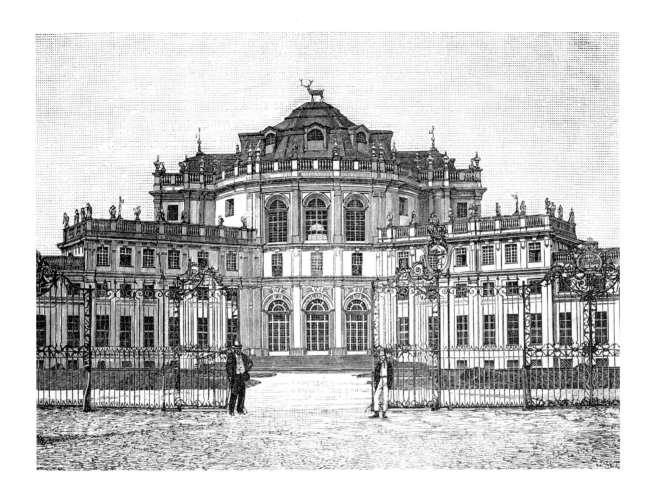

Stupinigi Hunting Lodge, 1729, Filippo Juvarra.
Pavillon de chasse Stupinigi, 1729, Filippo Juvarra.
Jagd Schloss, 1729, Filippo Juvarra.
Охотничий домик Ступиниджи, 1729 г., Филиппо Ювара.

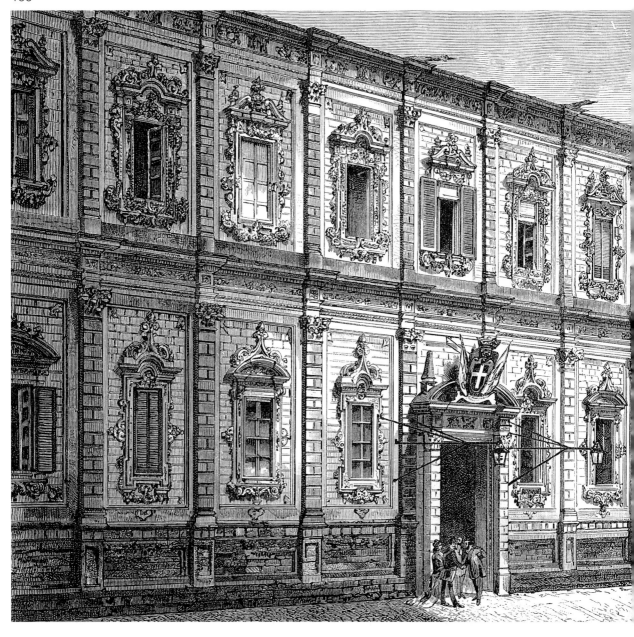

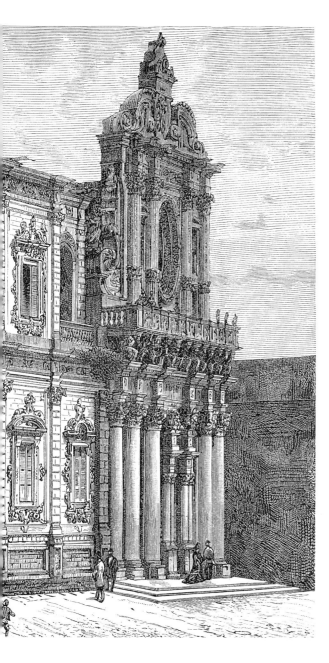

Baroque facade of the Prefecture, Lecce.
Façade baroque de la Préfecture, Lecce.
Barockfassade der Präfektur, Lecce.
Барочный фасад префектуры, Лекке.

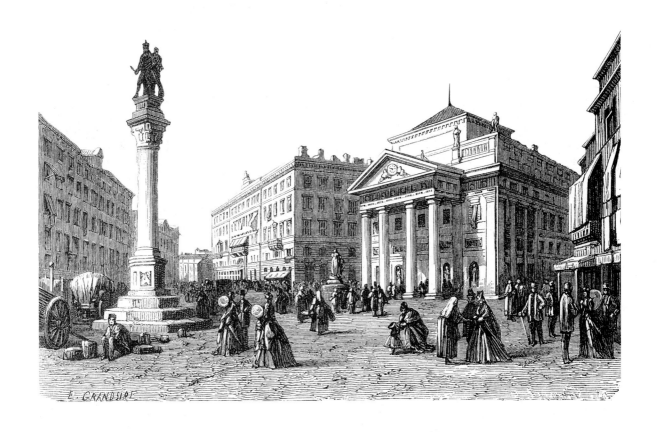

Stock Exchange Building and Square, Trieste, 1802, Antonio Mollari.

Palais et place de la Bourse, Trieste, 1802, Antonio Mollari.

Börse und Platz, Triest, 1802, Antonio Mollari.

Здание фондовой биржи и площадь, Триест, 1802 г., Антонио Моллари.

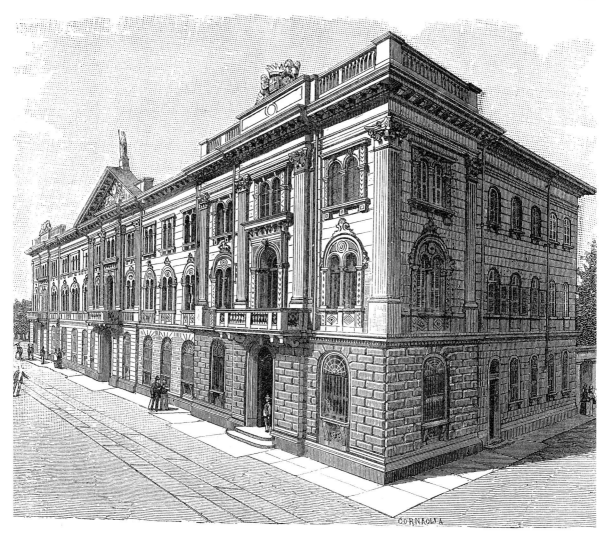

Prefecture, Cuneo, late 19th century.

Préfecture, Cune, fin du XIX^e siècle.

Präfektur, Cuneo, spätes 19. Jh.

Префектура, Кунео, конец 19–го века.

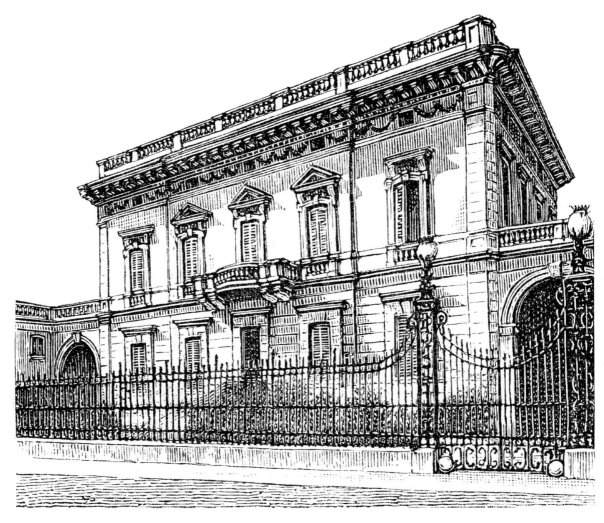

Private house, 1880.
Maison privée, 1880.
Privathaus, 1880.
Частный дом, 1880 г.

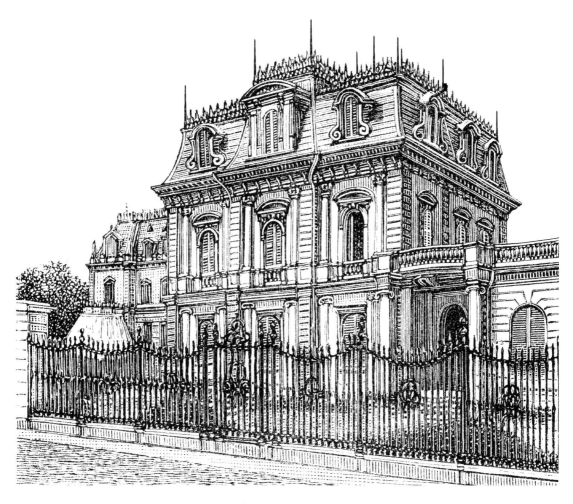

Private house, 1880.
Maison privée, 1880.
Privathaus, 1880.
Частный дом, 1880 г.

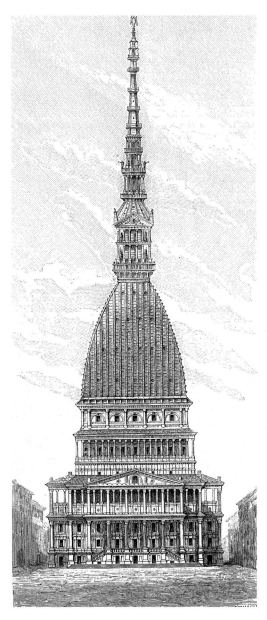

Mole Antonelliana, Turin, 1863,
Alessandro Antonelli.

Mole Antonelliana Gebäude, Turin, 1863,
Alessandro Antonelli.

Здание Моле Антонеллиана, Турин, 1863 г.,
Алессандро Антонелли.

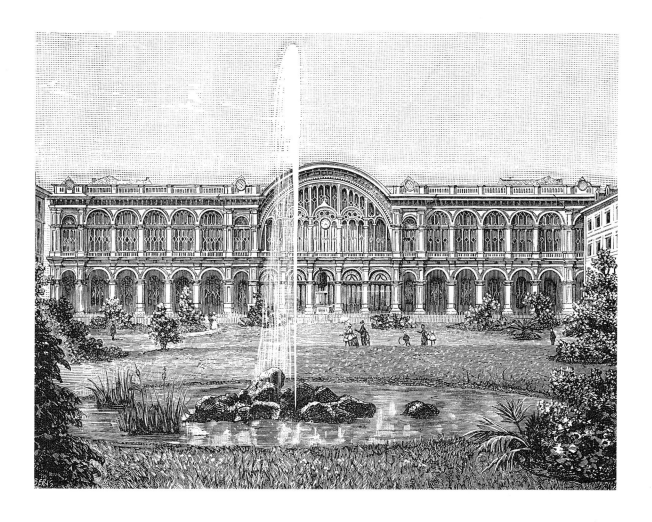

Porta Nuova Railroad Station, Turin, second half 19th century.
Gare de Porta Nuova, Turin, seconde moitié du XIX^e siècle.
Porta Nuova Bahnhof, Turin, zweite Hälfte des 19. Jh.
Железнодорожная станция Порта Нуова, Турин, вторая половина 19–го века.

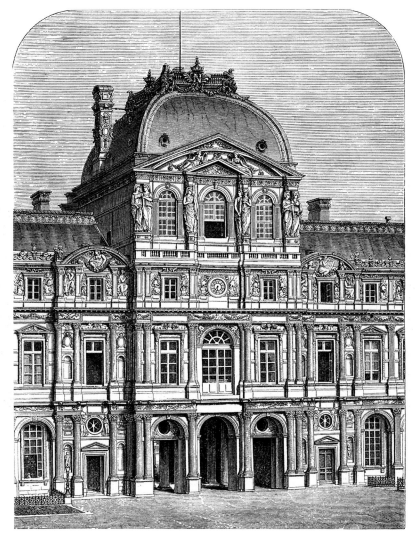

First pavilion of the Louvre, first half 16th century, Pierre Lescot.
Premier pavillon du Louvre, première moitié du XVIe siècle, Pierre Lescot.
Erster Pavillon des Louvre, erste Hälfte des 16. Jh., Pierre Lescot.
Первый павильон Лувра, первая половина 16–го века, Пьер Леско.

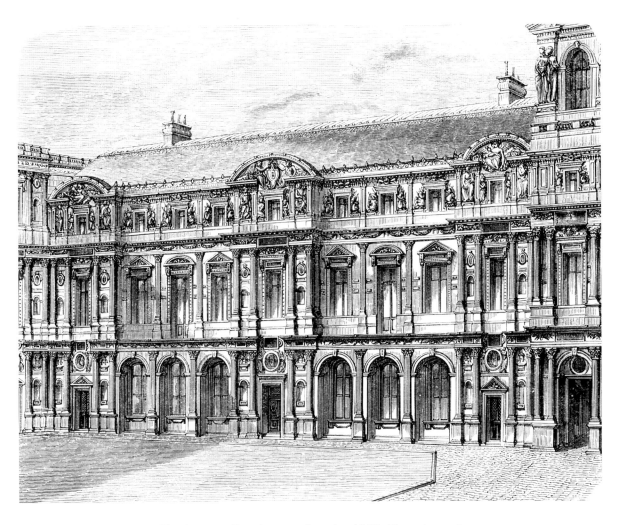

The Louvre, Renaissance facade, 1546, Pierre Lescot.
Palais du Louvre, façade renaissance, 1546, Pierre Lescot.
Der Louvre, Fassade, 1546, Pierre Lescot.
Лувр, фасад в стиле Ренессанса, 1546 г., Пьер Леско.

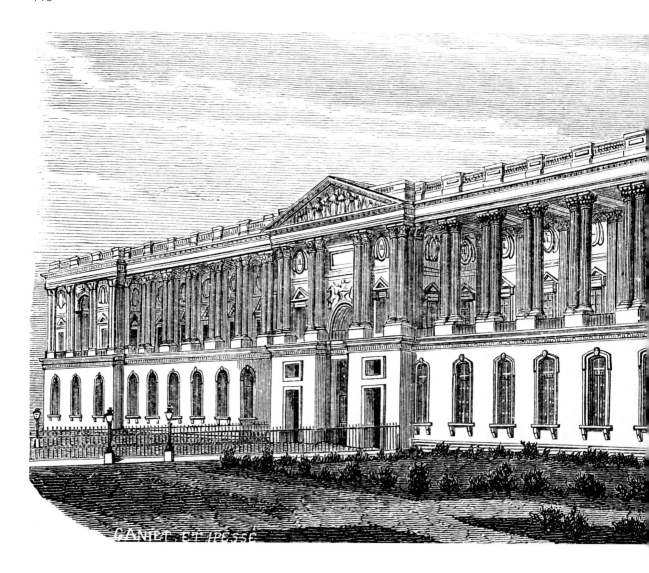

GANIET ET IPESSE

The Louvre, colonnade, 1675, Claude Perrault.

Colonnade du Louvre, 1675, Claude Perrault.

Der Louvre, Colonnade, 1675, Claude Perrault.

Лувр, колоннада, 1675 г., Клод Перро.

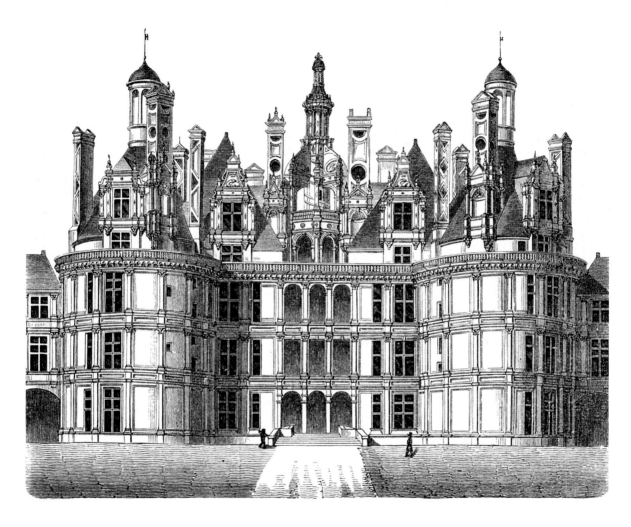

Chambord Castle, near Blois, 1519-1547, Pierre Nepveu.
Château de Chambord, vers Blois, 1519-1547, Pierre Nepveu.
Schloss von Chambord, 1519-1547, Pierre Nepveu.
Замок Шамбор, около Блуа, 1519–1547 гг., Пьер Непве.

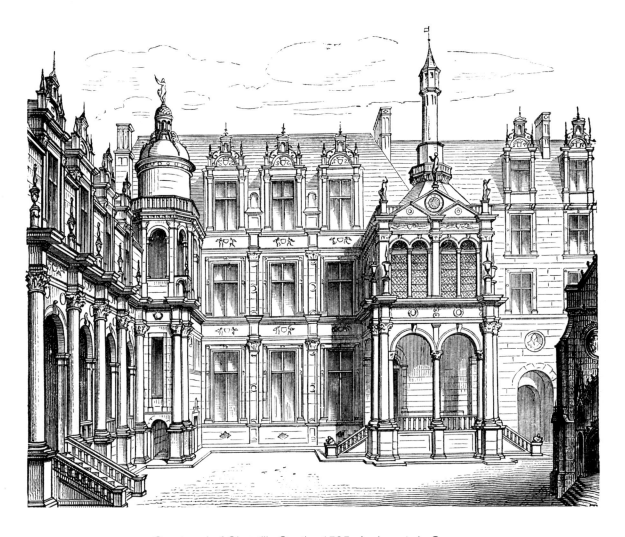

Courtyard of Chantilly Castle, 1585, Androuet du Cerceau.
Cour du château de Chantilly, 1585, Androuet du Cerceau.
Innenhof des Schlosses von Chantilly, 1585, Androuet du Cerceau.
Двор замка Шантильи, 1585 г., Андруэ дю Серсо.

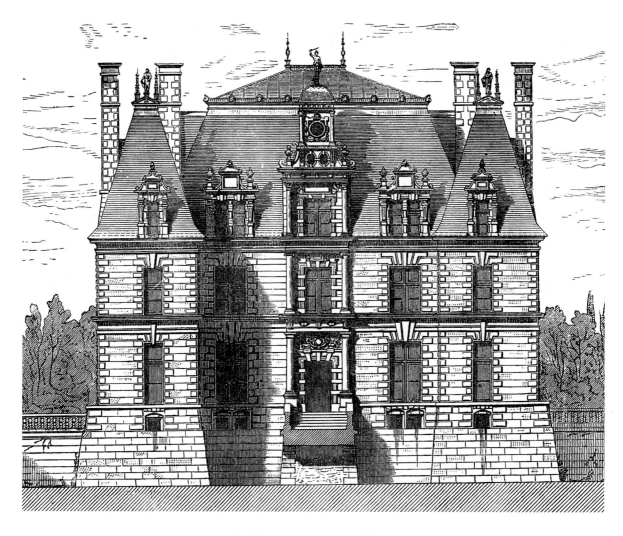

Anceville Castle, Normandy, 17ᵗʰ century.
Château d'Anceville, Normandie, XVIIᵉ siècle.
Schloss von Anceville, Normandie, 17. Jh.
Замок Ансевилль, Нормандия, 17–й век.

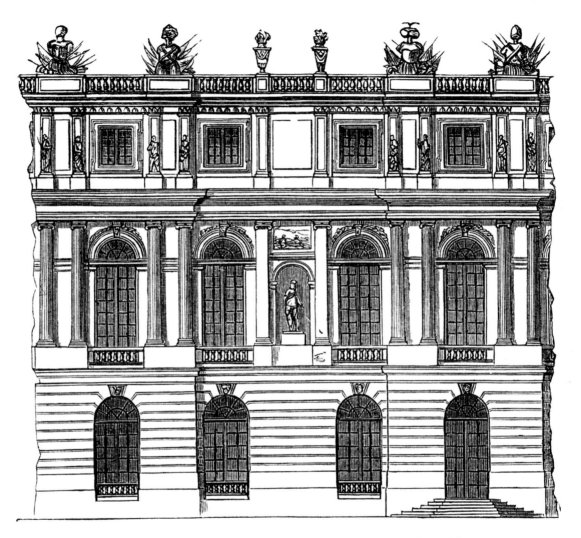

One side of facade of Versailles, late 17th century, Jules Hardouin-Mansart.

Partie de la facade de Versailles, fin du XVIIᵉ siècle, Jules Hardouin-Mansart.

Eine Fassadenseite des Schlosses von Versailles, spätes 17. Jh., Jules Hardouin-Mansart.

Одна сторона фасада в Версале, конец 17–го века, Жюль Ардуин–Мансар.

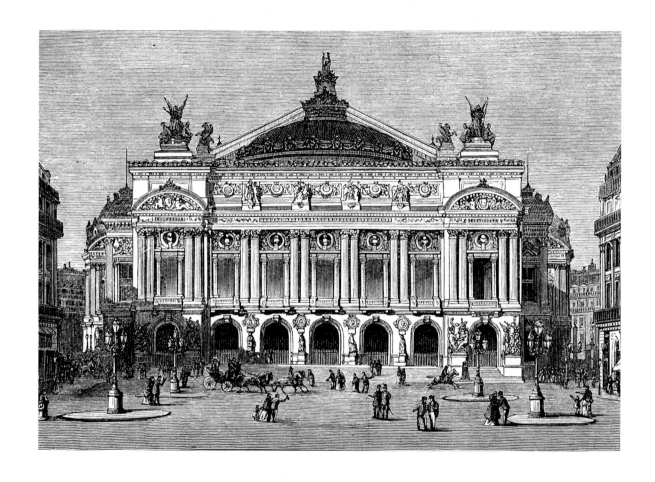

Paris Opera House, 1857-1874, Charles Garnier.
Opera de Paris, 1857-1874, Charles Garnier.
Pariser Oper, 1857-1874, Charles Garnier.
Опера, Париж, 1857–1874 гг., Шарль Гарнье.

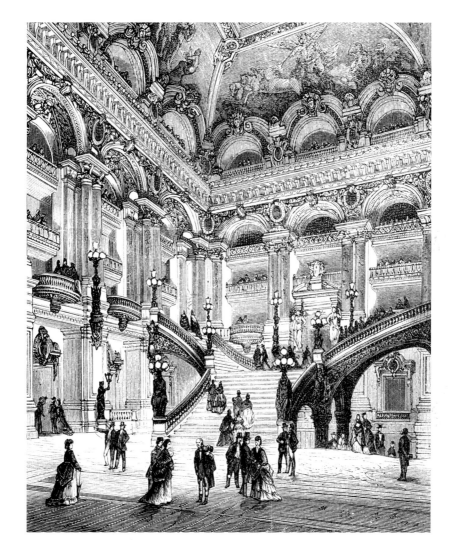

Grand staircase of Paris Opera House, 1857-1874, Charles Garnier.
Grand escalier de l'Opéra de Paris, 1857-1874, Charles Garnier.
Grosser Treppenaufgang der Pariser Oper, 1857-1874, Charles Garnier.
Парадная лестница оперы, 1857–1874 гг., Шарль Гарнье.

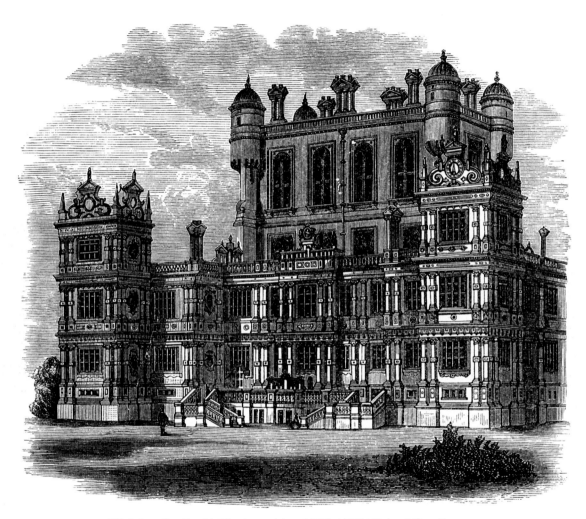

Wollaton Castle, Nottinghamshire, 1580-1588, Robert Smythson.
Château Wollaton, Nottinghamshire, 1580-1588, Robert Smythson.
Wollaton Schloss, Nottinghamshire, 1580-1588, Robert Smythson.
Замок Воллатон, Ноттингемшир, 1580–1588 гг., Роберт Смитсон.

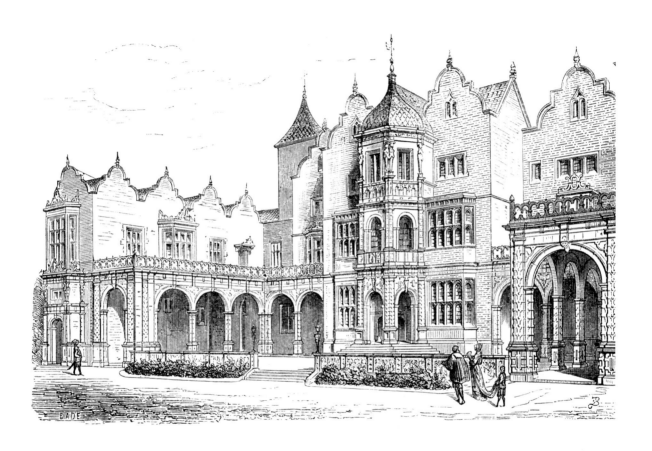

Holland House, London, early 17th century.
Holland House, Londres, début du XVIIe siècle.
Holland House, London, frühes 17. Jh.
Голландский дом, Лондон, начало 17–го века.

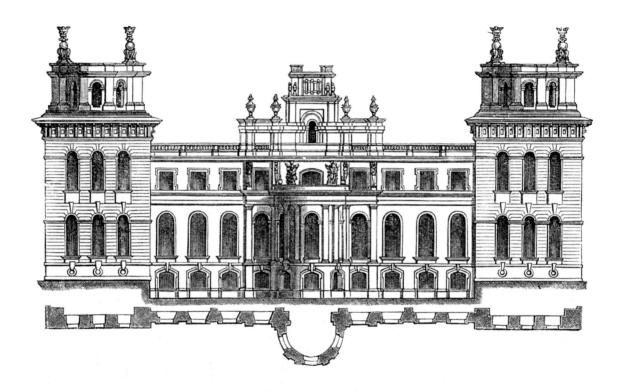

Blenheim Palace, 1705-1722, Sir John Vanbrugh.
Palais Blenheim, 1705-1722, Sir John Vanbrugh.
Blenheim Schloss, 1705-1722, Sir John Vanbrugh.
Дворец Бленем, 1705–1722 гг., Сэр Джон Ванбрух.

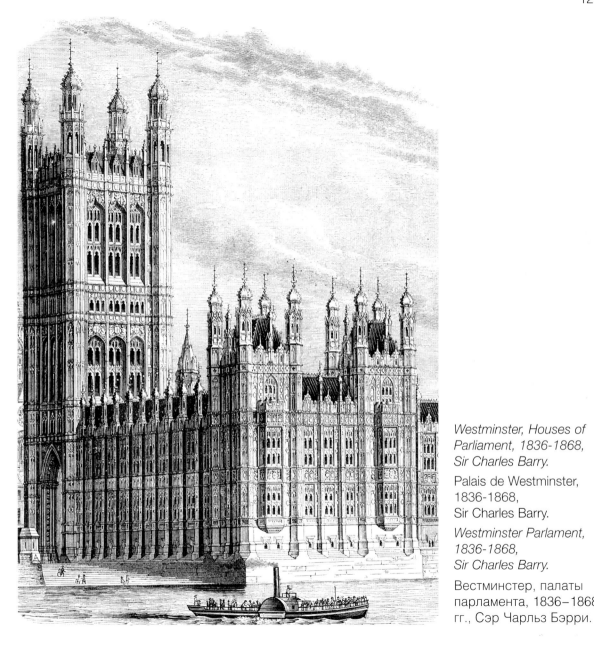

Westminster, Houses of Parliament, 1836-1868, Sir Charles Barry.

Palais de Westminster, 1836-1868, Sir Charles Barry.

Westminster Parlament, 1836-1868, Sir Charles Barry.

Вестминстер, палаты парламента, 1836–1868 гг., Сэр Чарльз Бэрри.

House, Brugge, 16ᵗʰ century.
Maison, Bruges, XVIᵉ siècle.
Haus, Brügge, 16. Jh.
Дом, Брюгге, 16–й век.

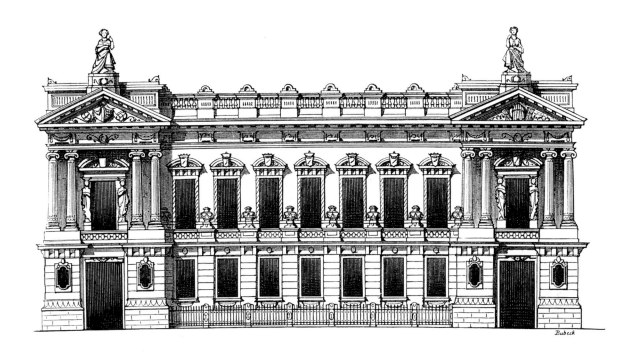

National Bank of Brussels, 1864, Henry Beyaert.
Banque Nationale de Bruxelles, 1864, Henry Beyaert.
National Bank von Brüssel, 1864, Henry Beyaert.
Национальный банк Брюсселя, 1864 г., Хенри Беяерт.

Court of Justice, Brussels, 1866-1883, Joseph Poelaert.
Palais de Justice, Bruxelles, 1866-1883, Joseph Poelaert.
Gerichtshof, Brüssel, 1866-1883, Joseph Poelaert.
Дворец Юстиции, Брюссель, 1866–1883 гг., Йозеф Поэлаэрт.

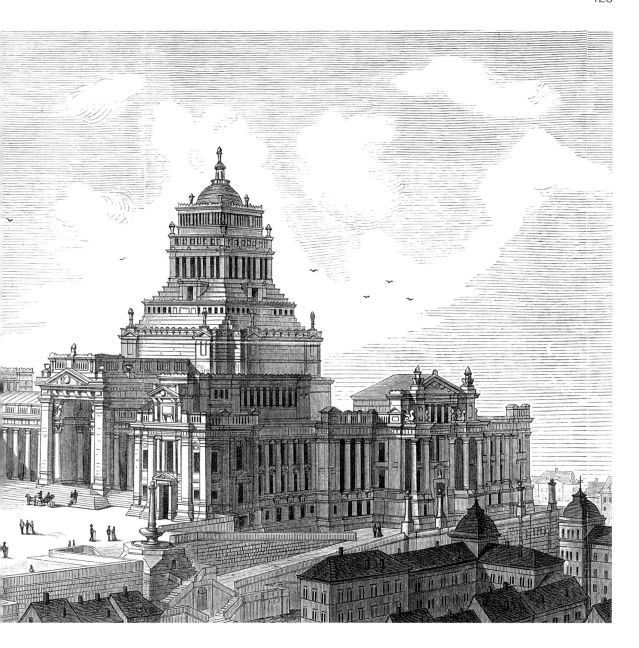

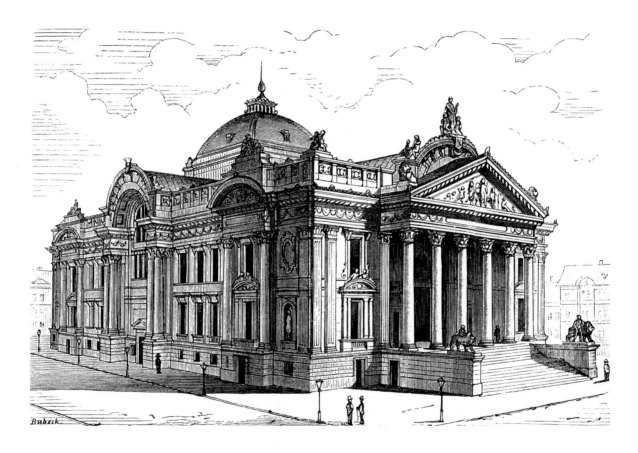

Stock Exchange Building, Brussels, 1866, Leon Suys.
Palais de la Bourse, Bruxelles, 1866, Leon Suys.
Börse, Brüssel, 1866, Leon Suys.
Здание фондовой биржи, Брюссель, 1866 г., Леон Суис.

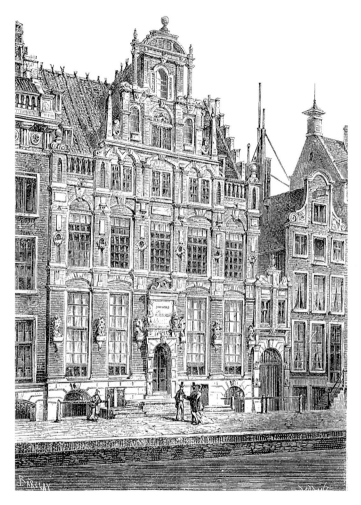

Private house, Amsterdam.
Habitation, Amsterdam.
Privathaus, Amsterdam.
Частный дом, Амстердам.

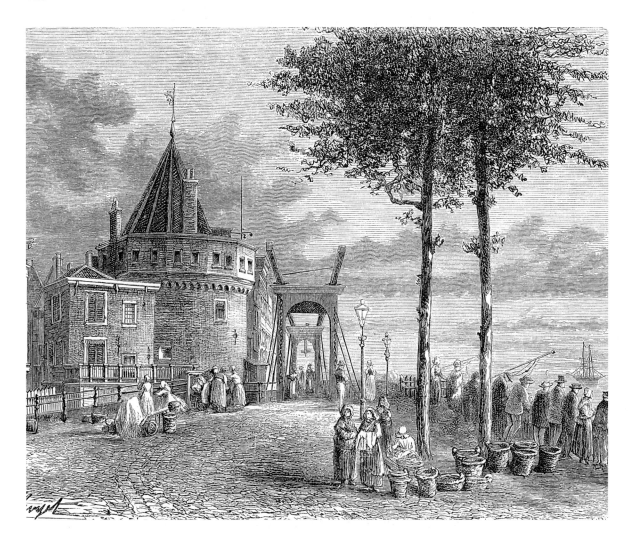

Tower of Lamentation, Amsterdam, 17th century.
Tour des Lamentations, Amsterdam, XVIIe siècle.
Turm der Lamentation, Amsterdam, 17. Jh.
Башня Ламентаций, Амстердам, 17–й век.

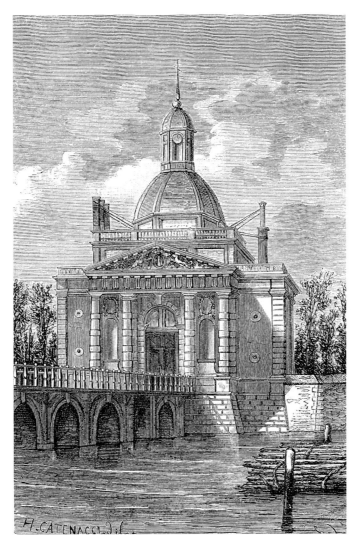

Muiden Gate, Amsterdam, 17ᵗʰ century.
Porte Muiden, Amsterdam, XVIIᵉ siècle.
Muiden Tor, Amsterdam, 17. Jh.
Ворота Муиден, Амстердам, 17–й век.

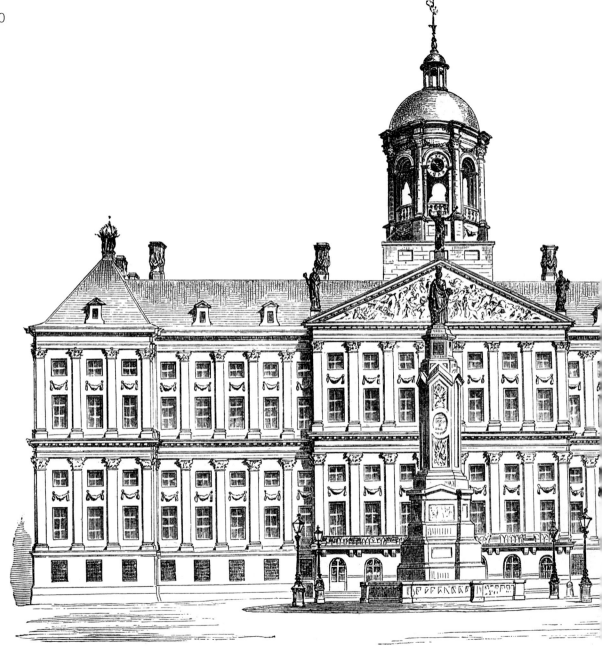

City Hall, Amsterdam, 1635, Jacob van Campen.
Hôtel de Ville, Amsterdam, 1635, Jacob van Campen.
Rathaus, Amsterdam, 1635, Jacob van Campen.
Ратуша, Амстердам, 1635 г., Якоб ван Кампен.

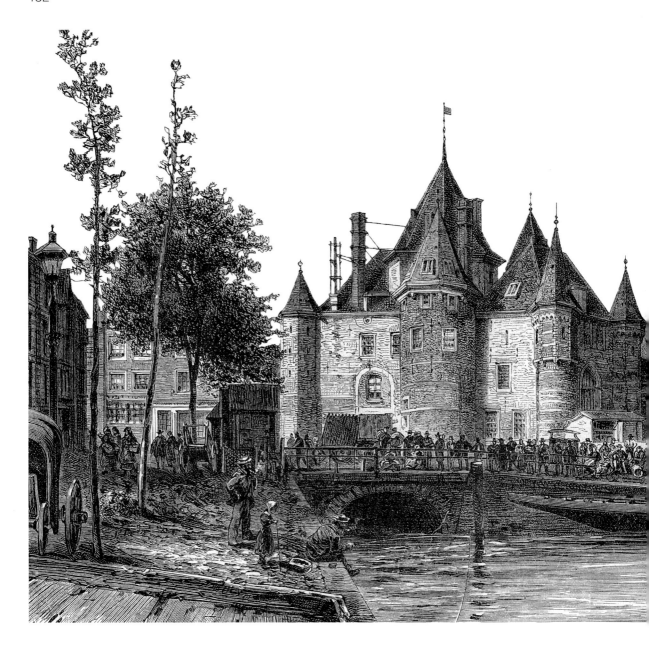

Waag Building, Amsterdam, 15th century.
De Waag, Amsterdam, xvᵉ siècle.
Waag Gebäude, Amsterdam, 15. Jh.
Дворец Вааг, Амстердам, 15-й век.

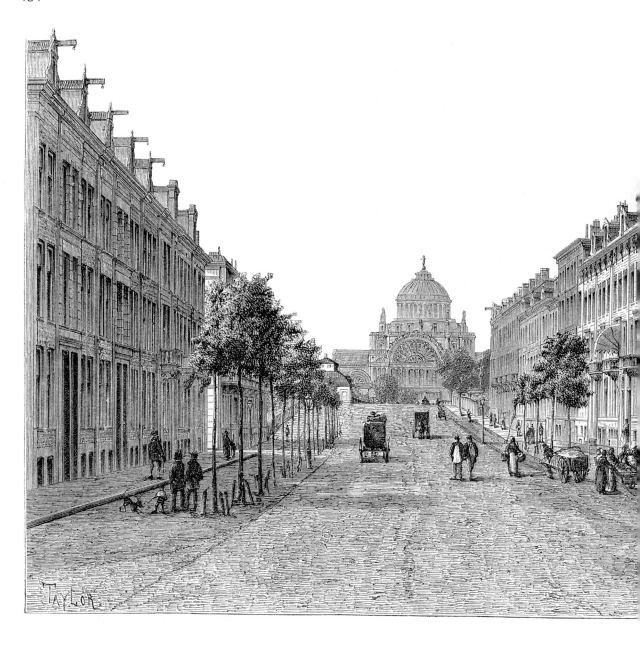

Sarphati Street, Amsterdam, with the Palace of Industry in the distance.

Rue Sarphati, Amsterdam,
avec le Palais de l'Industrie au fond.

Sarphati Prachtstrasse, Amsterdam, im Hintergrund der Palast der Industrie.

Улица Сарфати, Амстердам,
с дворцом Индустрии на заднем плане.

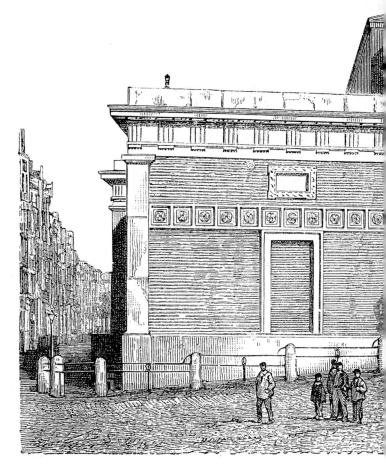

Stock Exchange Building, Amsterdam.
Palais de la Bourse, Amsterdam.
Börse, Amsterdam.
Фондовая биржа, Амстердам.

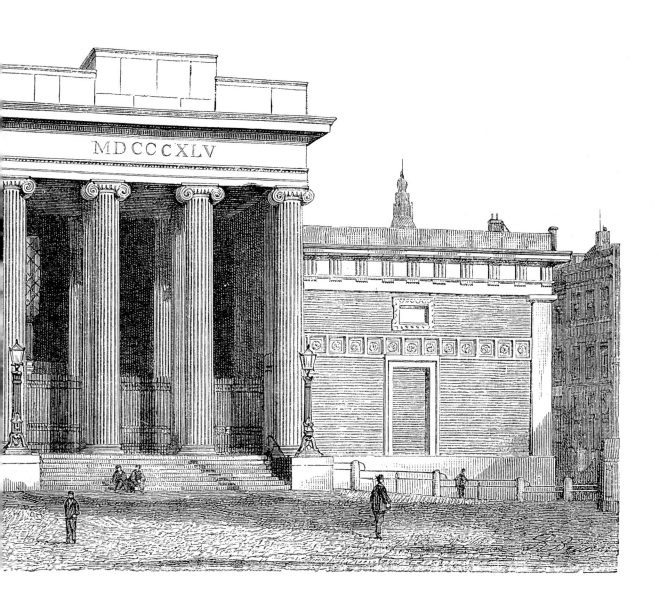

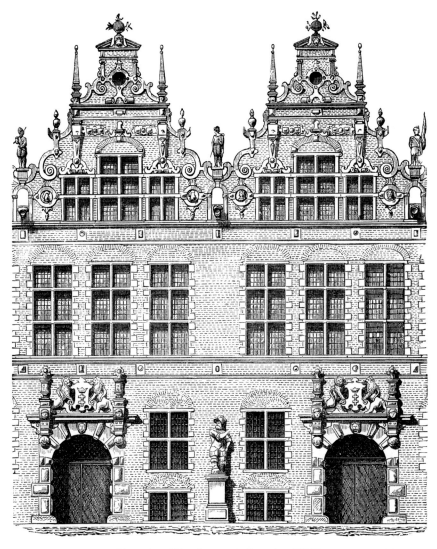

Facade of the Arsenal, Danzig, 1605.
Façade de l'Arsenal, Danzig, 1605.
Fassade des Arsenals, Danzig, 1605.
Фасад Арсенала, Данциг, 1605 г.

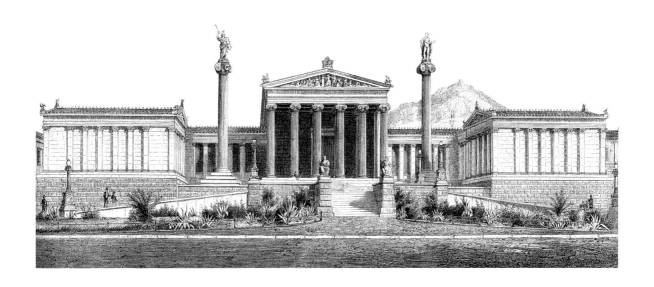

Palace of the Academy of Athena, 1860, Theophilus Von Hansen.
Palais de l'Académie d'Athènes, 1860, Theophilus Von Hansen.
Schloss der Athener Akademie, 1860, Theophilus Von Hansen.
Дворец Академии, Афины, 1860 г., Теофилус фон Хансен.

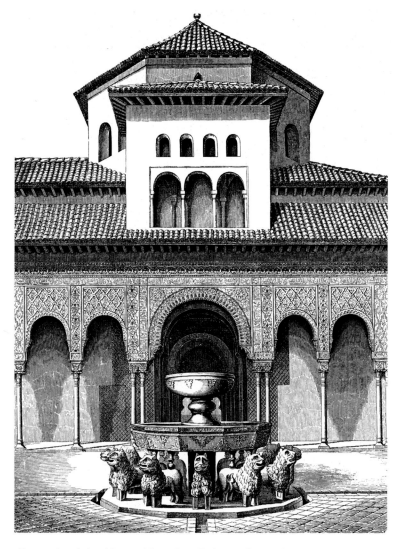

Fountain of the Lions, Alhambra Palace, Grenada, 14ᵗʰ century.
Fontaine des Lions, Palais de l'Alhambra, Grenade, XIVᵉ siècle.
Löwenfontaine, Alhambra Palast, Grenada, 14. Jh.
Фонтан львов, дворец Альгамбра, Гренада, 14–й век.

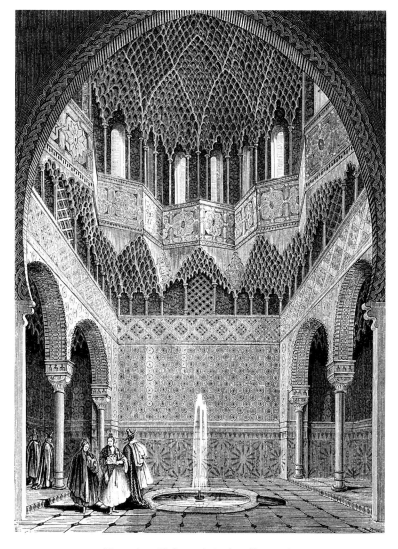

Alhambra Palace, interior, Grenada.

Palais de l'Alhambra, intérieur, Grenade.

Alhambra Palast, innen, Grenada.

Дворец Альгамбра, интерьер, Гренада.

Crona Castle, Dubrovnik.
Château de Crona, Dubrovnik.
Crona Schloss, Dubrovnik.
Замок Крона, Дубровник.

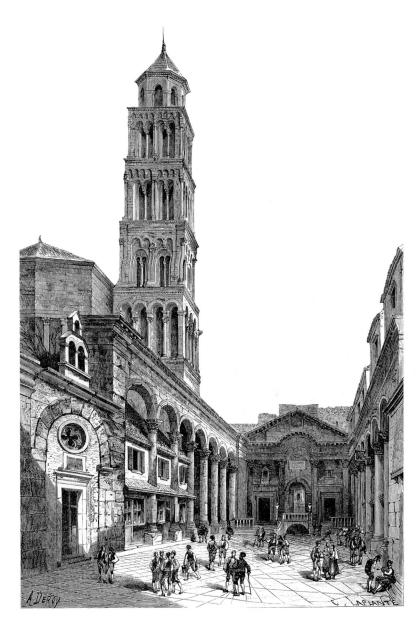

Cathedral Square, Spalato.
Place de la cathédrale, Spalato.
Platz vor der Kathedrale,
Spalato.
Соборная площадь, Сплит.

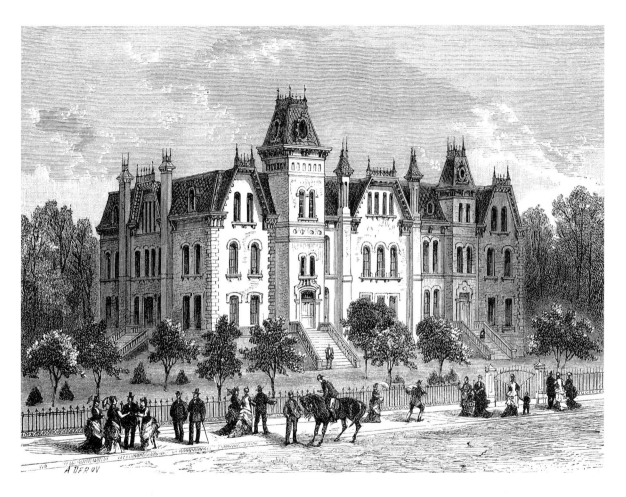

Private house, Kansas City.
Habitation, Kansas City.
Privathaus, Kansas City.
Частный дом, Канзас Сити.

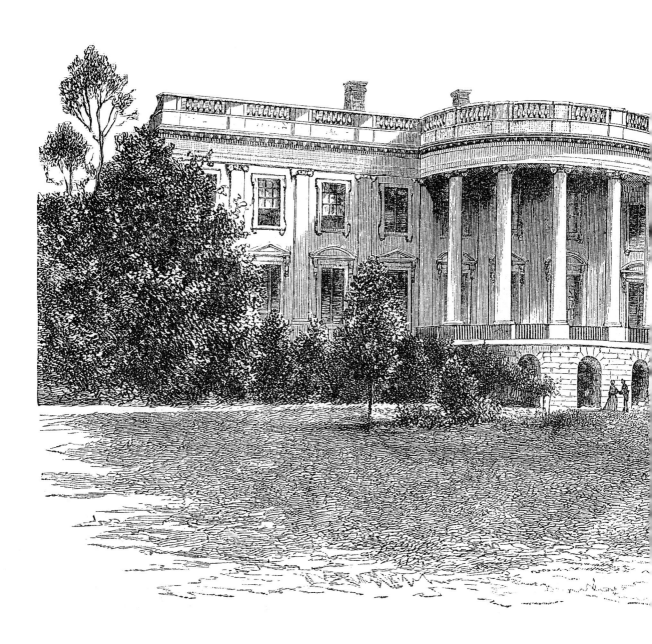

The White House, Washington, 1793-1801, James Hoban.

La Maison blanche, Washington, 1793-1801, James Hoban.

Das Weisse Haus, Washington, D.C., 1793-1801, James Hoban.

Белый дом, Вашингтон, Округ Колумбия, 1793–1801 гг., Джеймс Хобан.

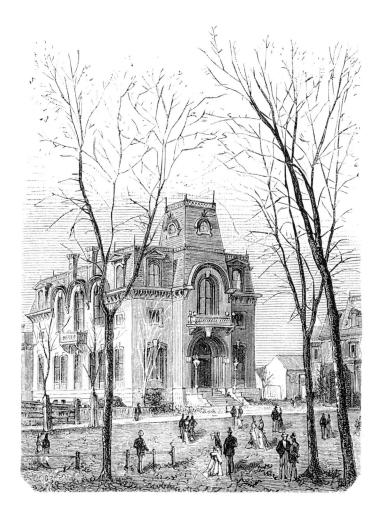

St. Johnsbury Atheneum, first half 19th century.
Athéneum de Saint-Johnsbury, première moitié du XIXe siècle.
St. Johnsbury Atheneum, erste Hälfte des 19. Jh.
Атениум, Сент–Джонзбэри , первая половина 19–го века.

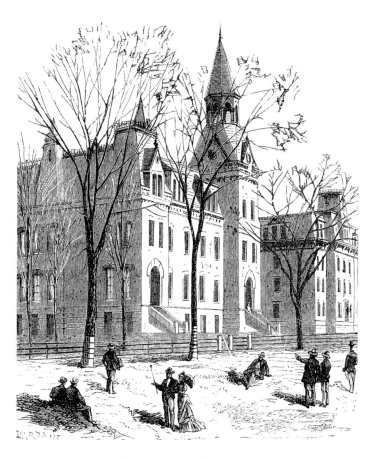

St. Johnsbury Atheneum.
Athéneum de Saint-Johnsbury, première moitié du XIXe siècle.
St. Johnsbury Atheneum, erste Hälfte des 19. Jh.
Атениум, Сент–Джонзбэри.

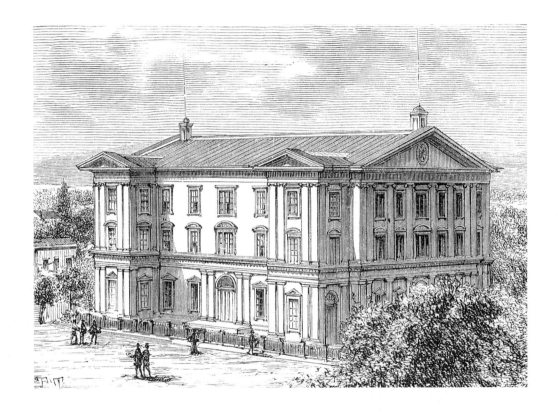

Buildings of the old University of Baltimore.
Bâtiments de l'ancienne université de Baltimore.
Gebäude der alten Universität von Baltimore.
Здания старого университета, Балтимор.

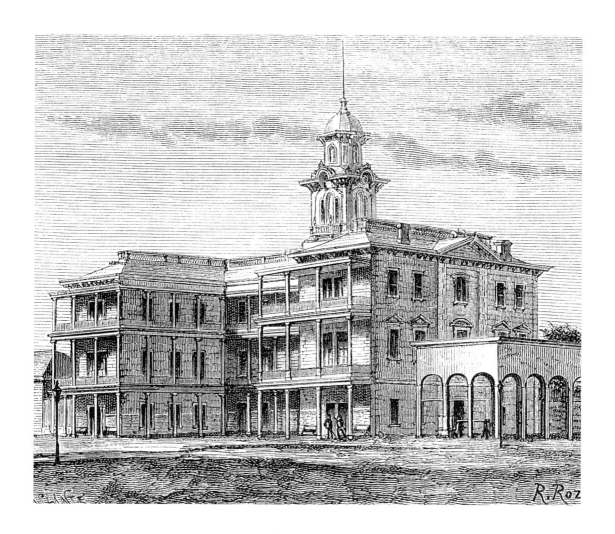

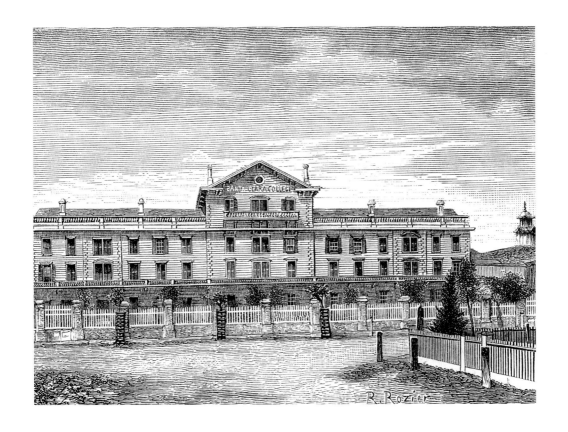

Library of the University of Baltimore.
Bibliothèque de l'Université de Baltimore.
Bibliothek der Universität von Baltimore.
Библиотека университета, Балтимор.

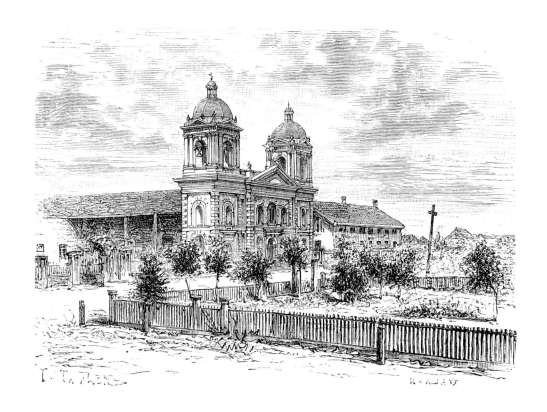

Dormitory of the University of Baltimore.
Dortoir de l'Université de Baltimore.
Schlafsaal der Universität von Baltimore.
Общежитие университета, Балтимор.

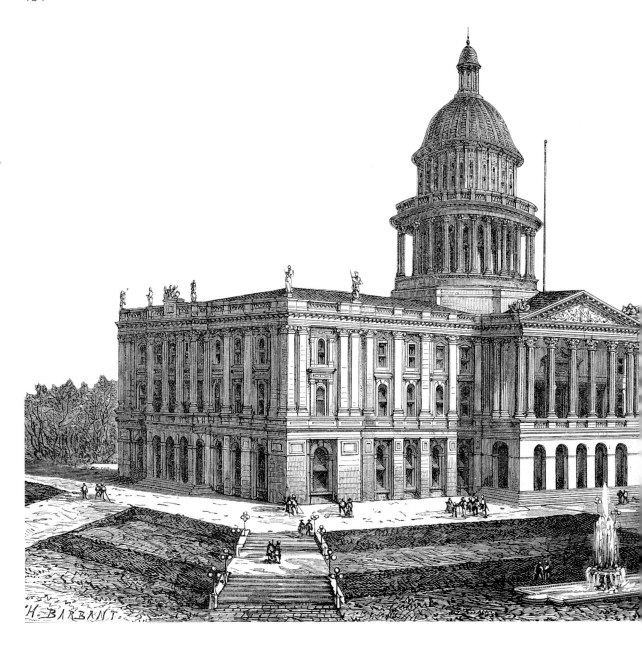

California State Capitol, Sacramento, 1860, Reuben Clark.
Capitole de l'État de Californie, Sacramento, 1860, Reuben Clark.
California State Capitol, Sacramento, 1860, Reuben Clark.
Капитолий штата Калифорния, Сакраменто, 1860 г.,
Рубен Кларк.

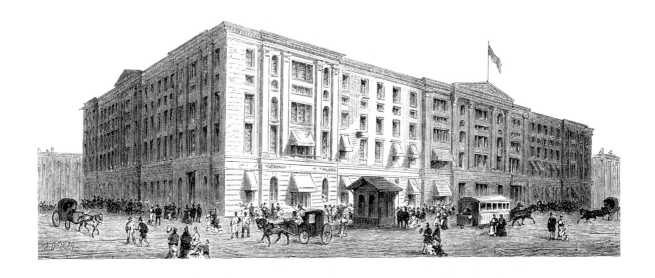

New Customs House, New Orleans, second half 19th century.
Nouvelle douane, Nouvelle-Orléans, seconde moitié du XIXe siècle.
Neues Zollamt, New Orleans, zweite Hälfte des 19. Jh.
Новая таможня, Нью–Орлеан, вторая половина 19–го века.

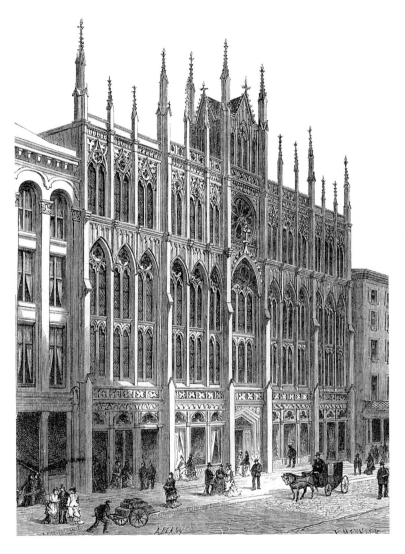

Masonic Temple, Philadelphia, 1872, James Hamilton Windrim.
Temple maçonnique, Philadelphie, 1872, James Hamilton Windrim.
Freimanurertempel, Philadelphia, 1872, James Hamilton Windrim.
Масонская ложа, Филадельфия, 1872 г., Джеймс Гамильтон Виндрим.

The Capitol, Washington,
early 19th century, William Thornton.

Le Capitole, Washington,
début du xixe siècle, William Thornton.

The Capitol, Washington, D.C., frühes 19. Jh.,
William Thornton.

Капитолий, Вашингтон, Округ Колумбия,
начало 19–го века, Уильям Томтон.

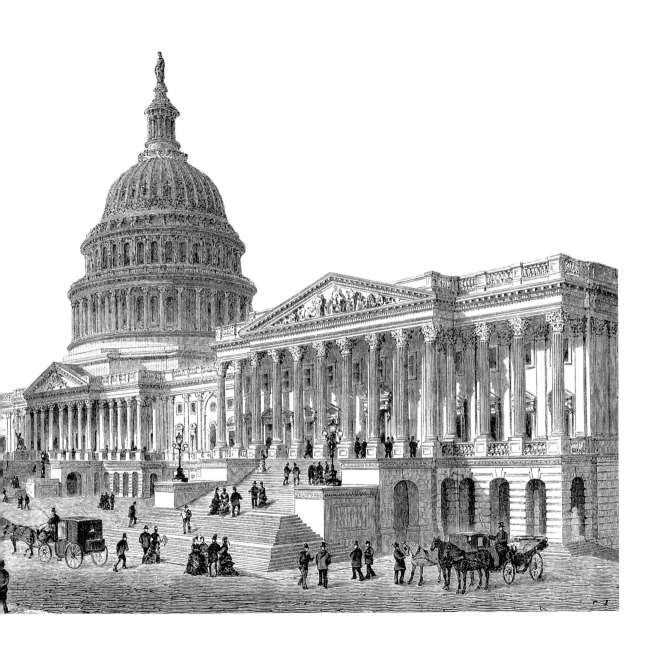

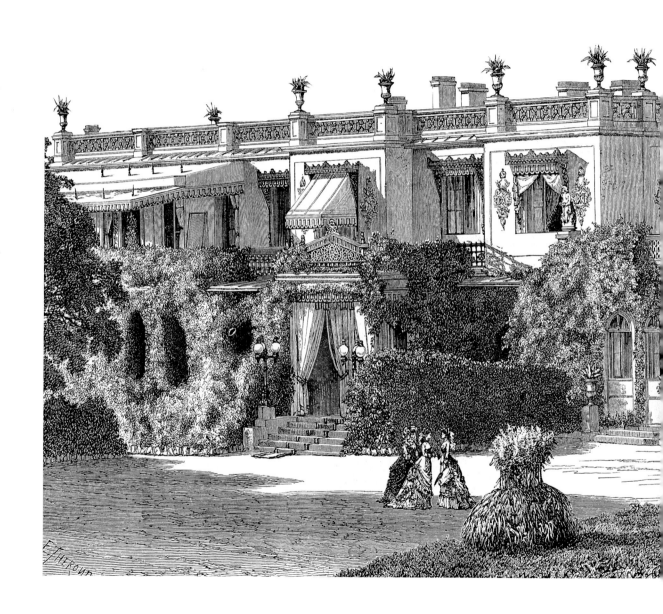

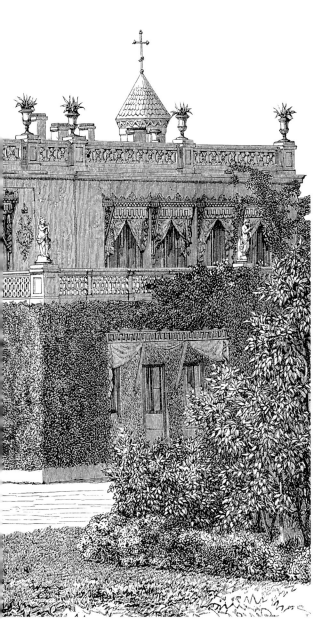

Imperial Palace of Livadia, near Yalta, 18th century, built by Tsar Alexander II.

Palais Impérial de Livadia, vers Yalta, XVIIIᵉ siècle, construit par le tsar Alexandre II.

Kaiserliches Schloss von Livadia, in der Nähe von Yalta, 18. Jh., entworfen und konstruiert von Zar Alexander II.

Царский дворец в Ливадии, около Ялты, 18-й век, построен царем Александром II.

Villa Erikilk, Yalta.
Вилла Эрикилк, Ялта.

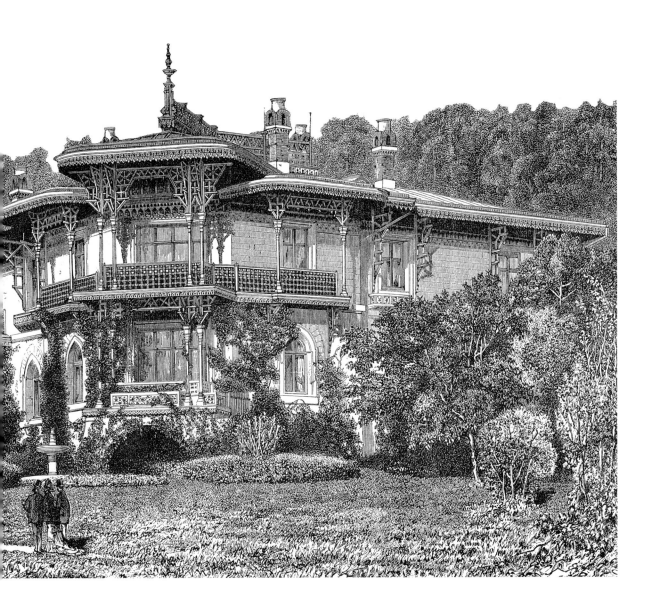

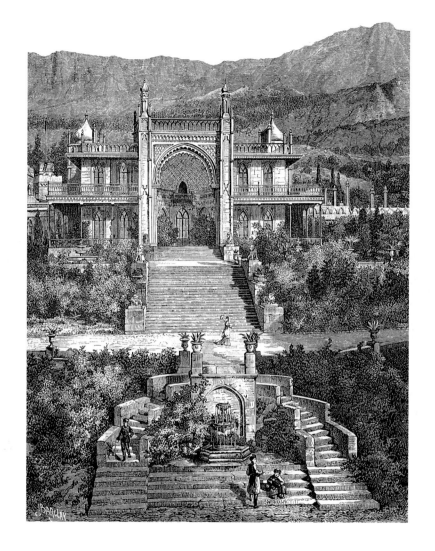

Vorontsov Palace, Alupka (Crimea), 1832, Edward Blore.
Palais Vorontsov, Alupka (Crimée), 1832, Edward Blore.
Vorontsov Schloss, Alupka (Crimea), 1832, Edward Blore.
Дворец Воронцова, Алупка (Крым), 1832 г., Эдуард Блоре.

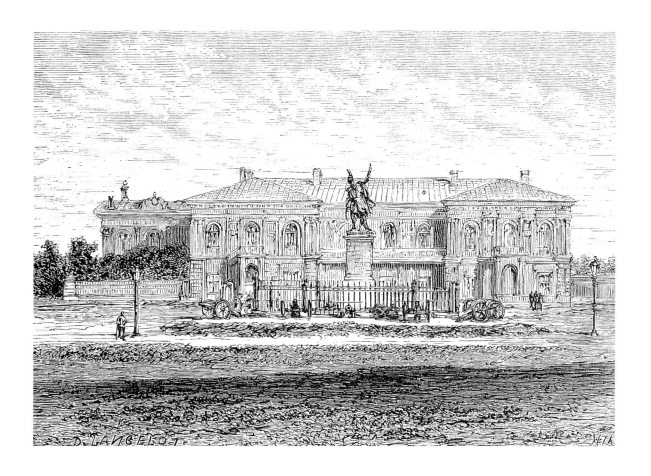

Palace of the Ataman, Novocerkask.

Palais de l'Ataman, Novocerkask.

Ataman Schloss, Novocerkask.

Дворец атамана, Новочеркаск.

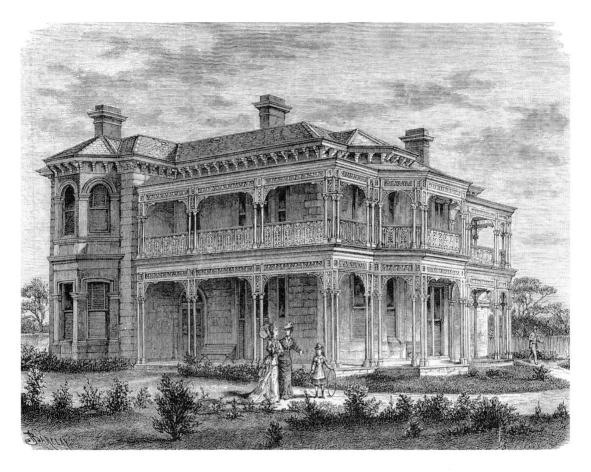

Private residence, Melbourne, second half 19th century.
Habitation, Melbourne, seconde moitié du XIX^e siècle.
Private Residenz, Melbourne, zweite Hälfte des 19. Jh.
Частная резиденция, Мельбурн, вторая половина 19–го века.

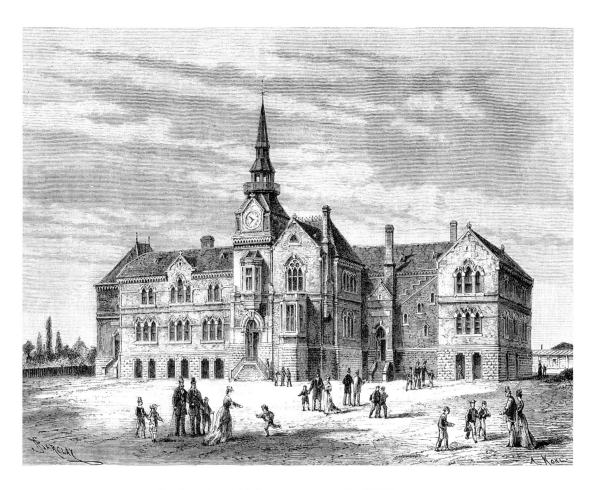

Public school, Melbourne, second half 19th century.
École publique, Melbourne, seconde moitié du XIXe siècle.
Öffentliche Schule, Melbourne, zweite Hälfte des 19. Jh.
Общественная школа, Мельбурн, вторая половина 19–го века.

Old Customs House, Toronto.
L'ancienne douane, Toronto.
Altes Zollamt, Toronto.
Старая таможня, Торонто.

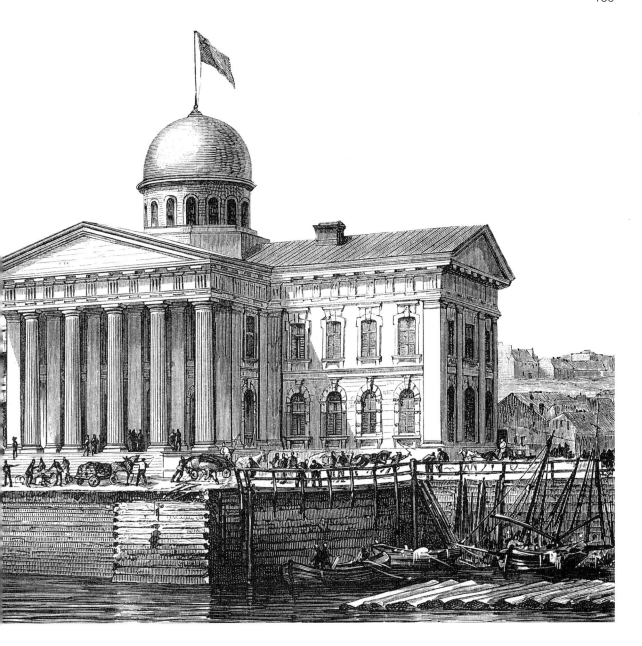

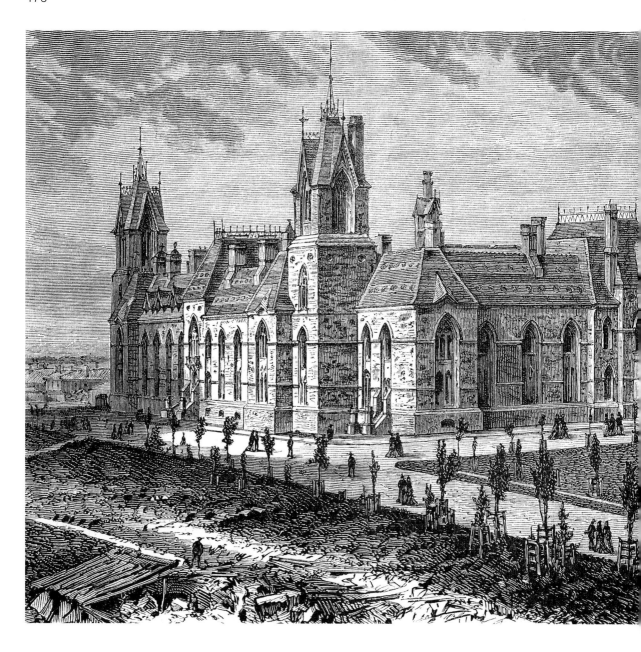

Houses of Parliament, Ottawa, 1859, Thomas Fuller.
Palais du Parlement, Ottawa, 1859, Thomas Fuller.
Parlamentshaus, Ottawa, 1859, Thomas Fuller.
Палаты парламента, Оттава, 1859 г., Томас Фуллер.

The Rajmahal (Royal Palace), near Barwa Sagar, in Uttar Pradesh.

Le Rajmahal (Palais royal), vers Barwa Sagar, en Uttar Pradesh.

The Rajmahal (Königsschloss), in der Nähe von Barwa Sagar, in Uttar Pradesh.

Раджмахал (Королевский дворец), около Барва Сагар, Уттар–Прадеш.

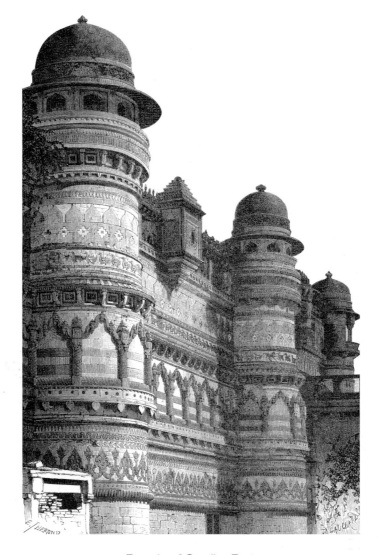

Facade of Gwailor Fort.

Façade du fort de Gwailor.

Fassade des Gwailor Fort.

Фасад форта Гвайлор.

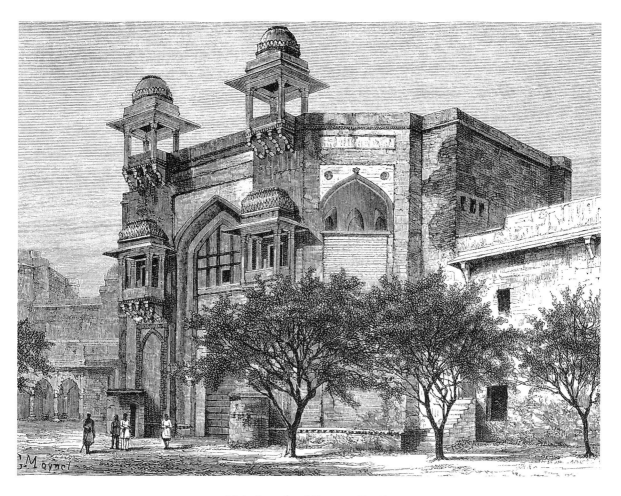

Main facade of Saugor Castle.

Façade principale du château de Saugor.

Hauptfassade des Saugor Schlosses.

Главный фасад замка Саугор.

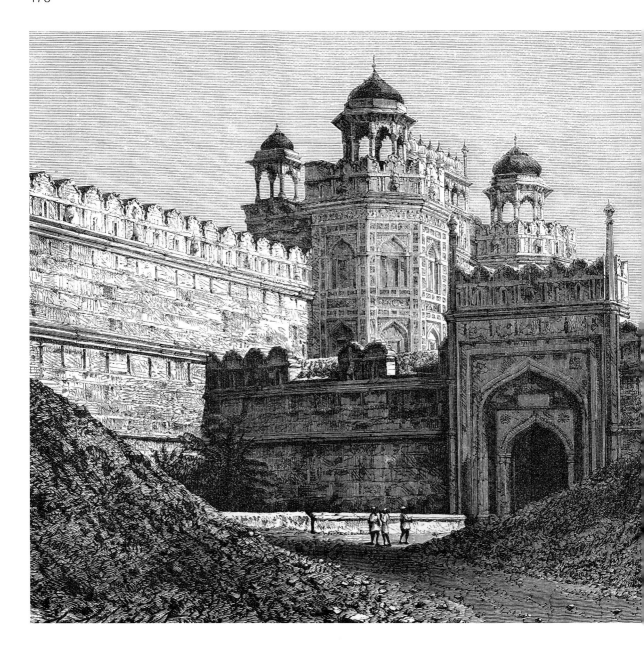

*Main facade of the Red Fort of Delhi, 1639-1648,
built by Shah Jahan.*

Façade principale du Fort rouge de Delhi, 1639-1648,
construit par Shah Jahan.

*Hauptfassade des Red Fort in Delhi, 1639-1648,
entworfen von Shah Jahan.*

Главный фасад Красного Форта, Дели, 1639–1648 гг.,
построен Шах Джаханом.

Hooseinabad Imambara, Lucknow.
Хузейнабад Имамбара, Лакхнау.

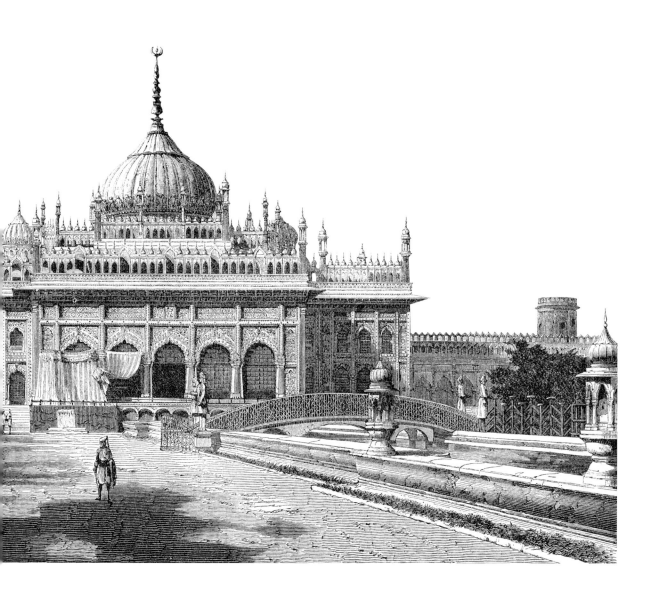

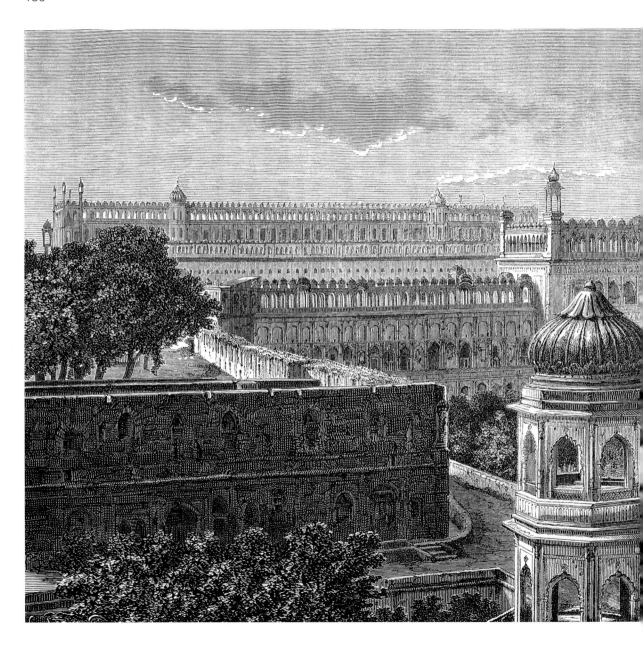

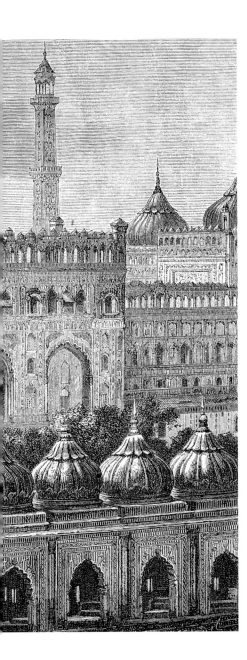

Bara Imambara, Lucknow, 1784,
built by Nabab Asaf-ud-Daulla.

Bara Imambara, Lucknow, 1784,
construit par Nabab Asaf-ud-Daulla.

Bara Imambara, Lucknow, 1784,
erbaut von Nabab Asaf-ud-Daulla.

Бара Имамбара, Лакхнау, 1784 г.,
построен Набабом Асаф–уд–Даулла.

Birsing Deo Palace, Duttiah, near Gwailor.
Palais de Birsing Deo, Duttiah, vers Gwailor.
Birsing Deo Schloss, Duttiah,
in der Nähe von Gwailor.
Дворец Бирсинг Део, Дуттиах, около Гвайлора.

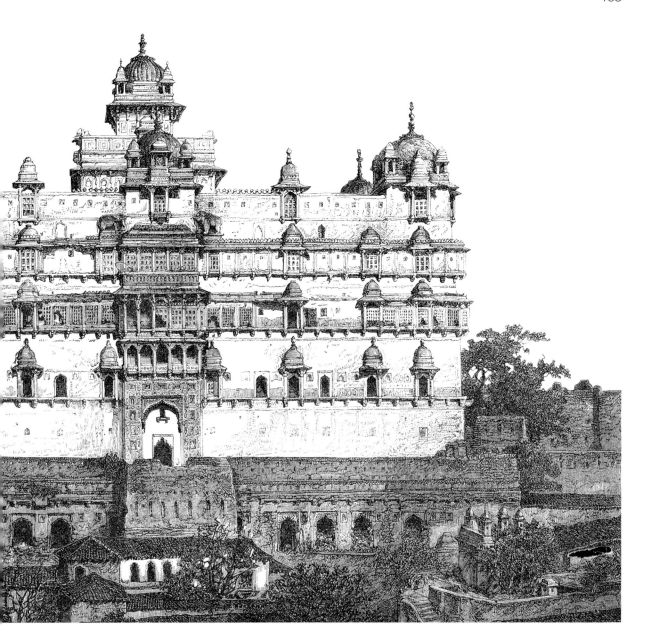

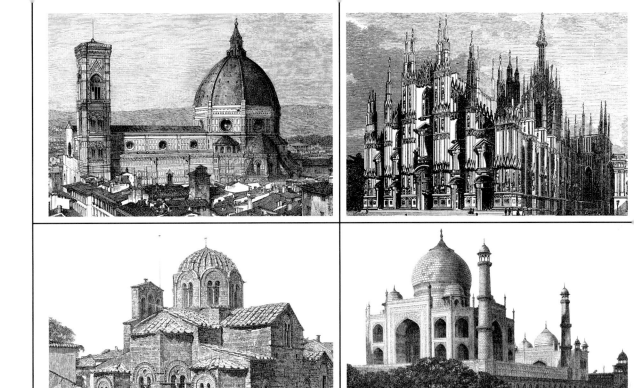

Churches, cathedrals and sacred buildings
Églises, cathédrales et édifices religieux
Kirchen, Kathedralen und religiöse Gebäude
Церкви, соборы и другие культовые здания

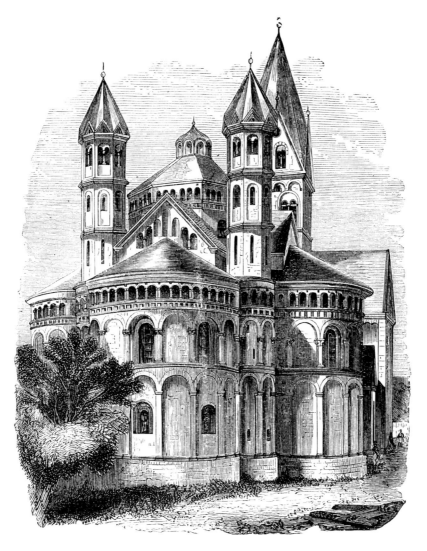

Church of the Apostles, Cologne, 12ᵗʰ century.
Église des Apôtres, Cologne, XIIᵉ siècle.
Apostel Kirche, Köln, 12. Jh.
Церковь Апостолов, Кельн, 12–й век.

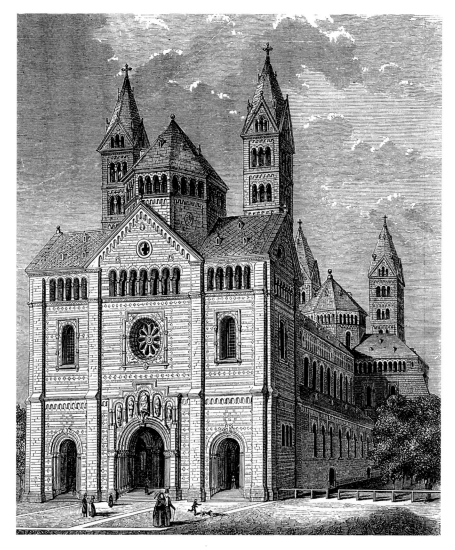

Cathedral of Speyer, early 12th century.
Cathédrale de Spire, debut du XII^e siècle.
Dom zu Speyer, frühes 12. Jh.
Собор Спейер, начало 12–го века.

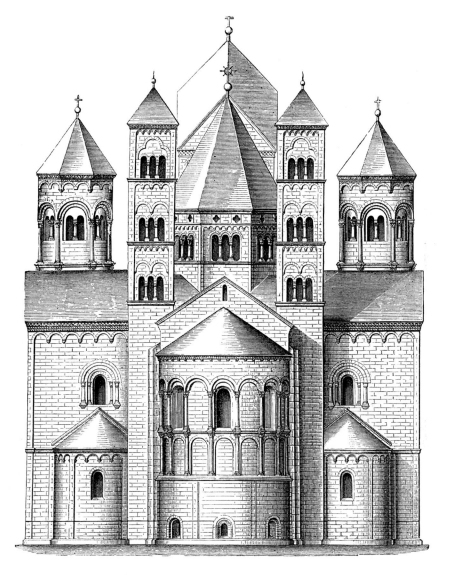

Church of Laach Abbey, 12ᵗʰ century
Église de l'abbaye de Laach, xııᵉ siècle.
Kirche der Laach Abbey, 12. Jh.
Церковь аббатства Лаах, 12–й век.

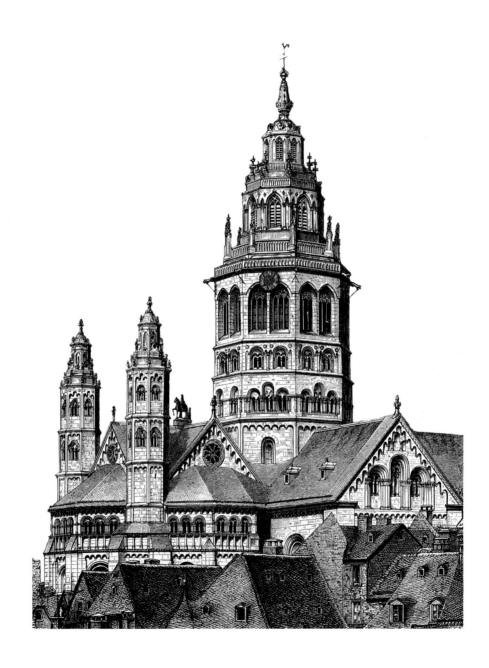

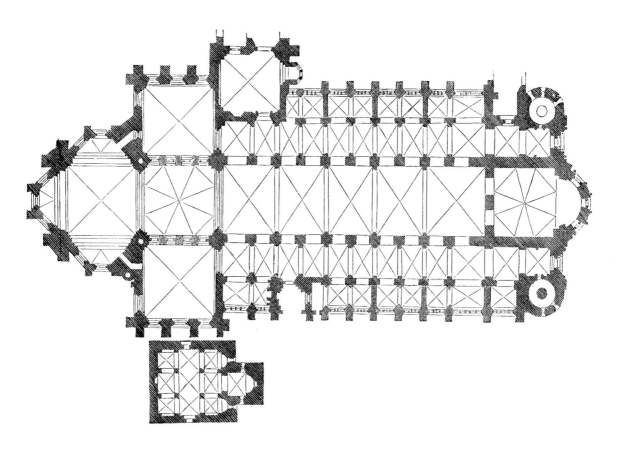

Cathedral of Mainz, started first half 12ᵗʰ century.
Cathédrale de Mayence, commencée pendant la première moitié du XIIᵉ siècle.
Dom zu Mainz und Grundriss, begonnen erste Hälfte des 12. Jh.
Собор в Майнце, общий вид и план, начат в первой половине 12–го века.

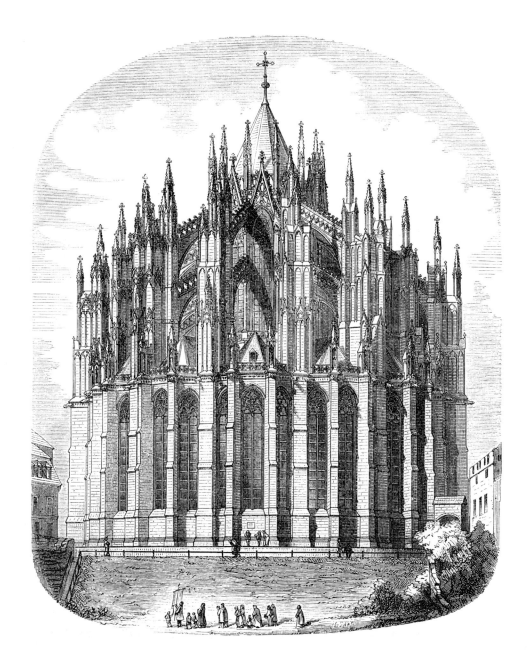

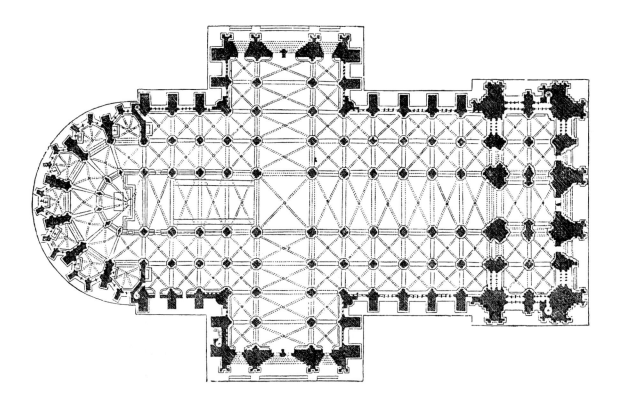

Cathedral of Cologne, started 1248.
Cathédrale de Cologne, commencée en 1248.
Dom zu Köln und Grundriss, begonnen 1248.
Кельнский собор, общий вид и план, начат в 1248 г.

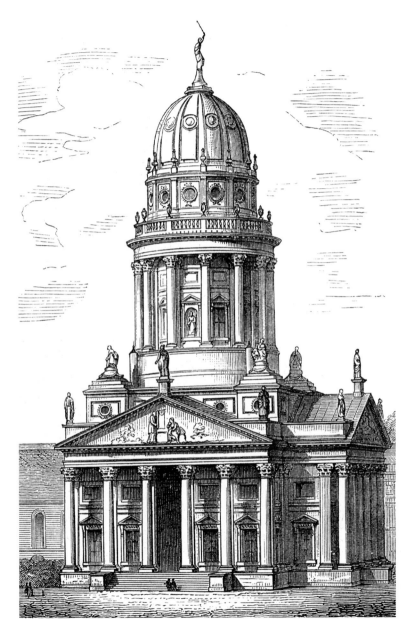

Huguenot Church, Berlin, late 18th century, Karl von Gontard.

Église protestante des Français, Berlin, fin du XVIIIe siècle, Karl von Gontard.

Hugenottenkirche, Berlin, spätes 18. Jh., Karl von Gontard.

Церковь гугенотов, Берлин, конец 18–го века, Карл фон Гонтард.

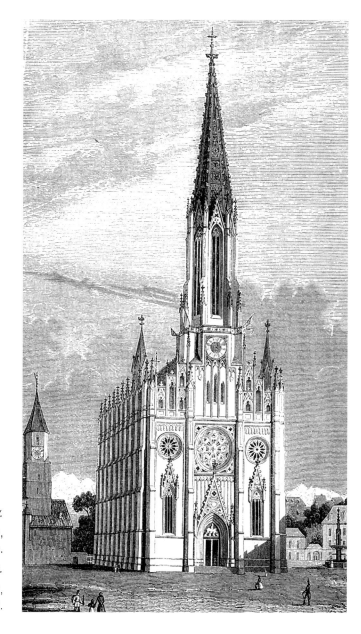

Mariahilf in der Au, Munich, 18ᵗʰ century.
Église Mariahilf in der Au, Munich,
XVIIIᵉ siècle.
Mariahilf in der Au, München, 18. Jh.
Церковь Мариахильф в Ау, Мюнхен,
18–й век.

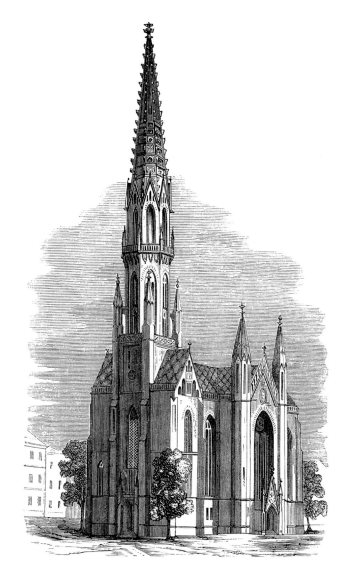

St. Peter's Church, 1850, Johann Heinrich Strack.
Église Saint-Pierre, 1850, Johann Heinrich Strack.
St. Peter Kirche, 1850, Johann Heinrich Strack.
Церковь Св. Петра, 1850 г., Иоганн Генрих Штрак.

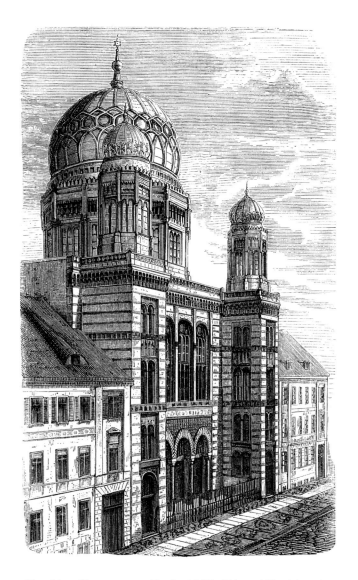

The New Synagogue, Berlin 1858, Eduard Knoblauch.
La nouvelle synagogue, Berlin 1858, Eduard Knoblauch.
Neue Synagoge, Berlin 1858, Eduard Knoblauch.
Новая синагога, Берлин, 1858 г., Эдуард Кнобляух.

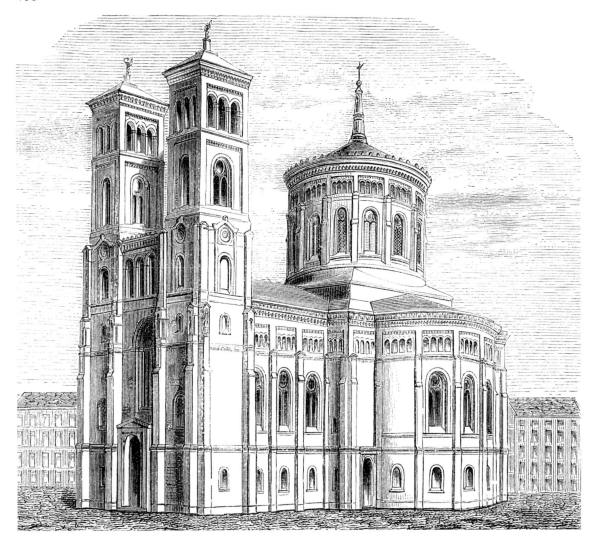

St. Thomas' Church, Berlin, 1864, Friedrich Adler.
Église Saint-Thomas, Berlin, 1864, Friedrich Adler.
St. Thomas Kirche, Berlin, 1864, Friedrich Adler.
Церковь Св. Фомы, Берлин, 1864 г., Фридрих Адлер.

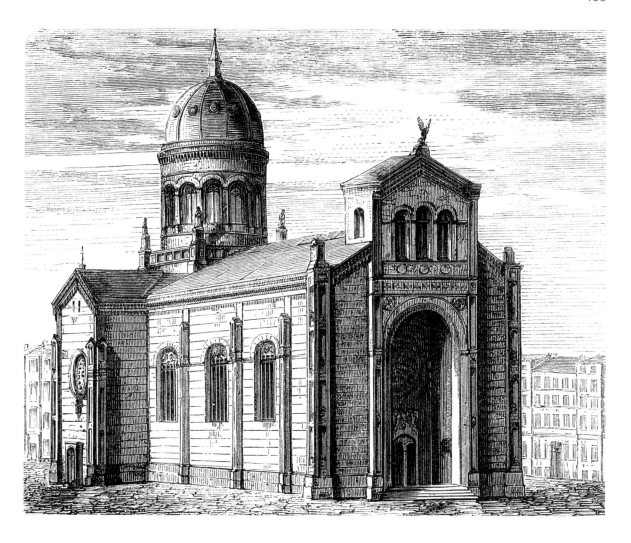

St. Michel's Church, Berlin, first half 19th century, August Soller.
Église Saint-Michel, Berlin, première moitié du XIXe siècle, August Soller.
St. Michael Kirche, Berlin, erste Hälfte 19. Jh., August Soller.
Церковь Св. Михеля, Берлин, первая половина 19–го века, Август Золлер.

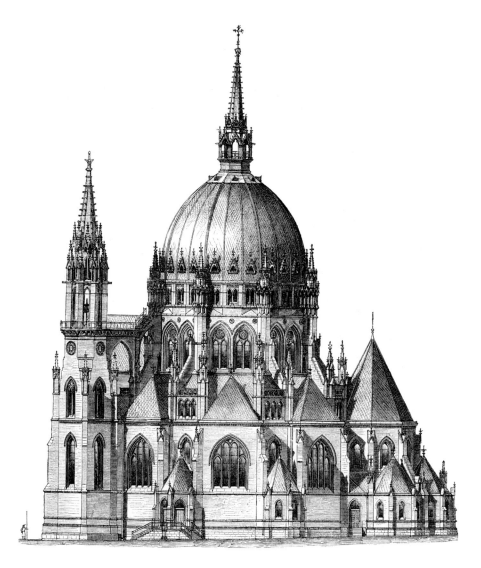

Fünfhaus Church, near Vienna, Friedrich von Schmidt.
Église Fünfhaus, vers Vienne, Friedrich von Schmidt.
Fünfhaus Kirche, in der Nähe von Wien, Friedrich von Schmidt.
Церковь Фюнфхаус, около Вены, Фридрих фон Шмидт.

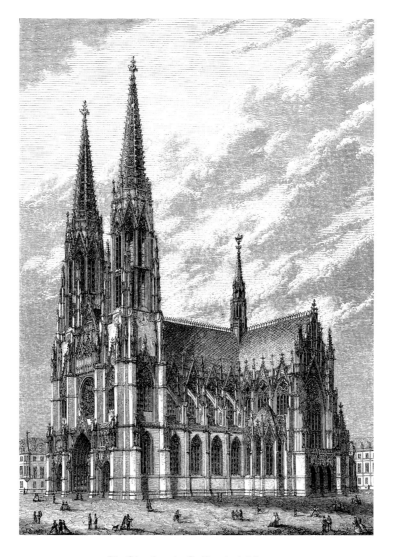

St. Stephen's Cathedral, Vienna.
Cathédrale Saint-Stéphane, Vienne.
St. Stephans Dom, Wien.
Собор Св. Стефана, Вена.

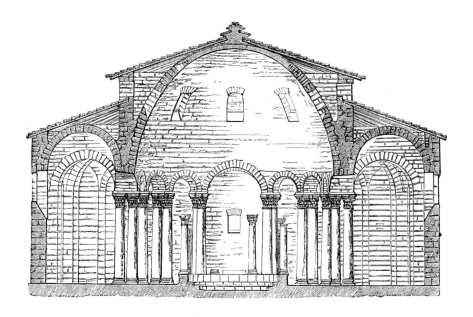

Cross section view of Santa Maria Maggiore, Nocera, 6th century.
Vue en coupe de Sainte-Marie Majeure, Nocera, VIe siècle.
Querschnitt von Santa Maria Maggiore, Nocera, 6. Jh.
Поперечный разрез церкви Санта Мария Маджиоре, Носера, 6–й век.

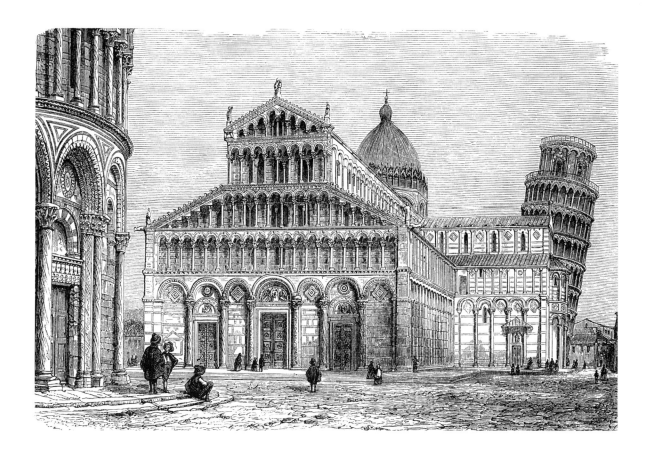

Cathedral, Pisa, second half 11th century, built under the architect Buscheto.

Cathédrale, Pise, seconde moitié du XIe siècle, sous la direction de l'architecte Buscheto.

Kathedrale, Pisa, zweite Hälfte 11. Jh., erbaut unter der Leitung des Architekten Buscheto.

Собор, Пиза, вторая половина 11–го века,
построен под руководством архитектора Бускето.

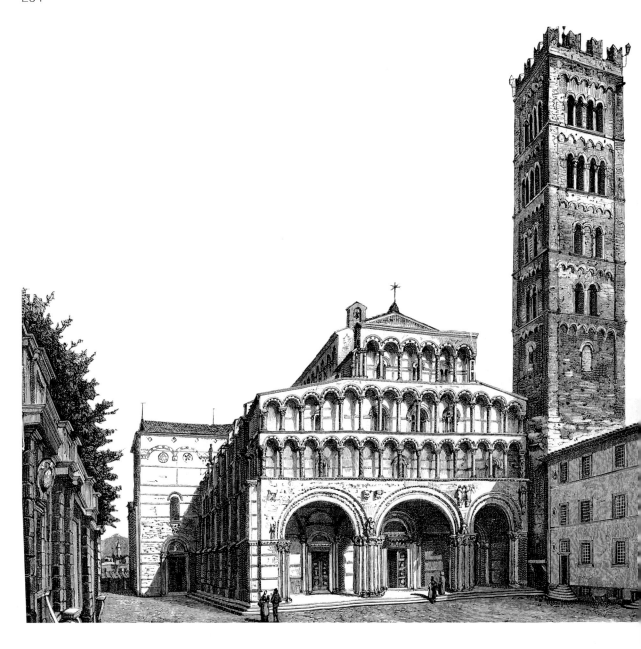

St. Martin's Cathedral, Lucca.
Cathédrale Saint-Martin, Lucques.
St. Martins Kathedrale, Lucca.
Собор Св. Мартина, Лукка.

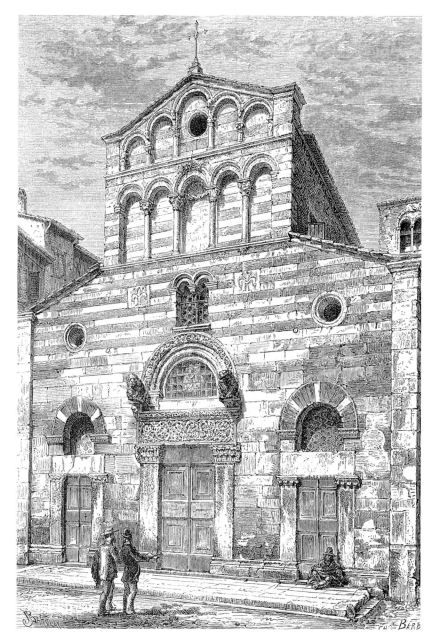

San Giusto, Lucca,
12th century.

Saint-Just, Lucques,
XIIe siècle.

San Giusto, Lucca, 12. Jh.

Церковь Св. Джусто,
Лукка, 12–й век.

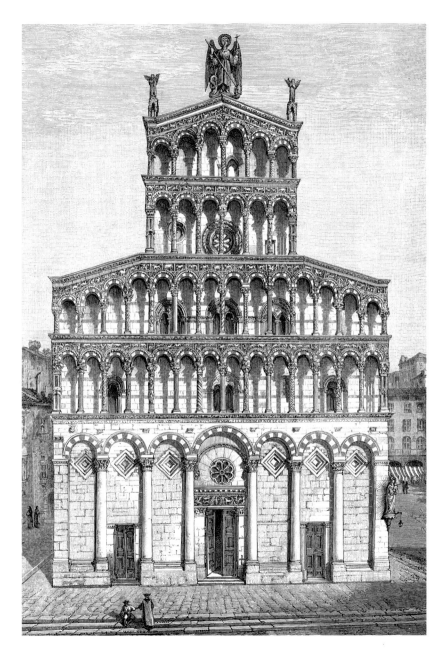

Facade of San Michele, Lucca.

Façade de Saint-Michel, Lucques.

Fassade von San Michele, Lucca.

Фасад церкви
Св. Микеля, Лукка.

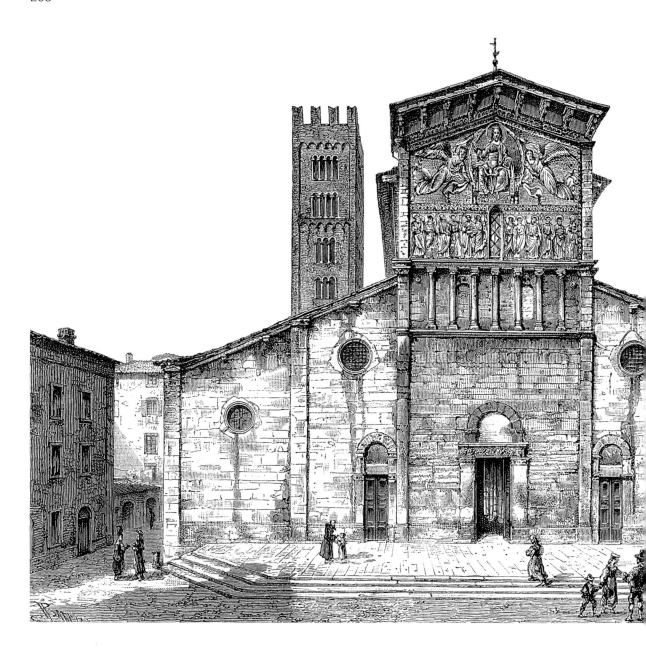

San Frediano, Lucca, started in 1112.
San Frediano, Lucques, commencée en 1112.
San Frediano, Lucca, begonnen 1112.
Сан Фредиано, Лукка. Начат в 1112 г.

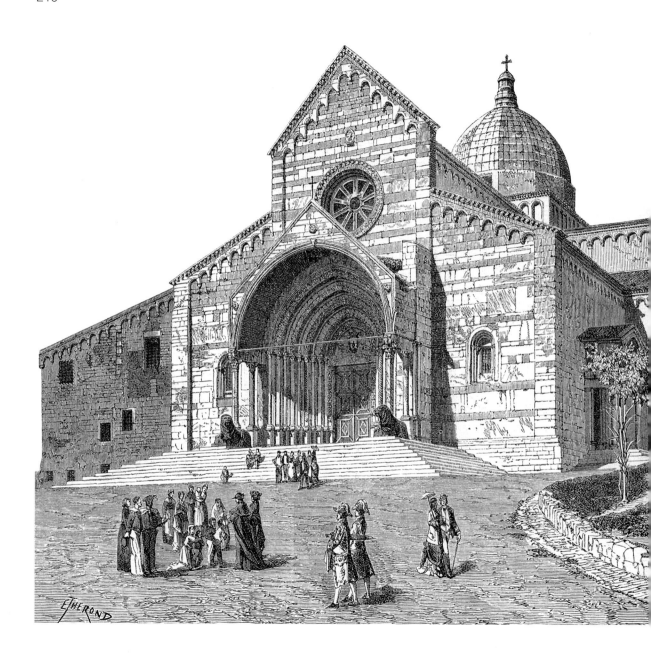

Cathedral of San Ciriaco, Ancona.
Cathédrale San Ciriaco, Ancone.
Kathedrale von San Ciriaco, Ancona.
Собор Св.Чириако, Анкона.

Baptistry, belltower, cathedral, Volterra, 12ᵗʰ-13ᵗʰ century.
Baptistère, clocher, cathédrale, Volterra, XIIᵉ-XIIIᵉ siècles.
Taufkapelle und Glockenturm, Kathedrale, Volterra, 12.-13. Jh.
Баптистерий, колокольня, собор, Вольтерра, 12–13 века.

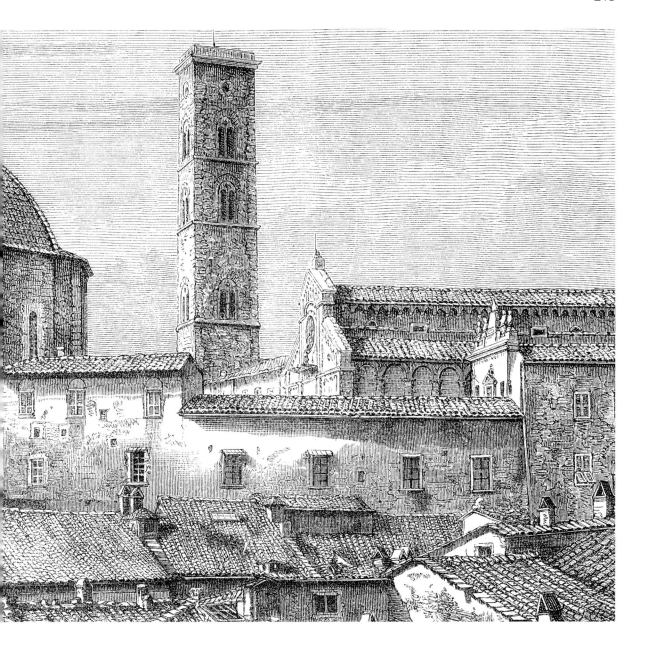

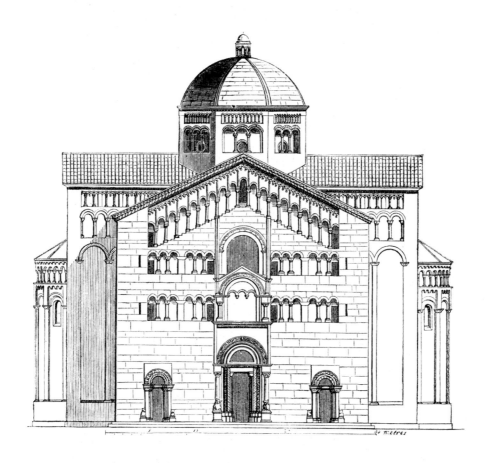

Cathedral, Parma, 12th century.

Cathédrale, Parme, XIIe siècle.

Kathedrale, Parma, 12. Jh.

Собор, Парма, 12–й век.

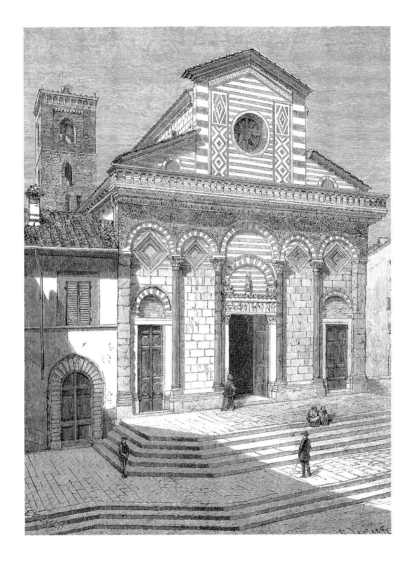

Sant'Andrea, Pistoia, 12th century.

Saint-André, Pistoia, XIIe siècle.

Saint Andrea, Pistoia, 12. Jh.

Церковь Св. Андреа, Пистойя, 12–й век.

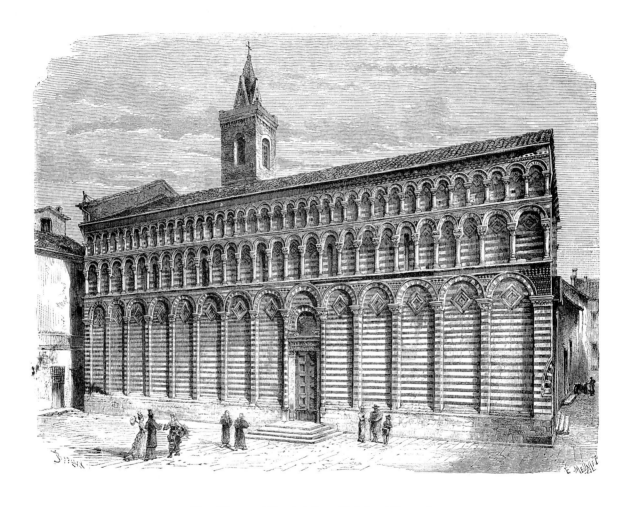

San Giovanni Fuoricivitas, Pistoia, 12th century.

San Giovanni Fuoricivitas, Pistoia, XIIe siècle.

San Giovanni Fuoricivitas, Pistoia, 12. Jh.

Церковь Св. Джованни, Фуорочивитас, Пистойя, 12–й век.

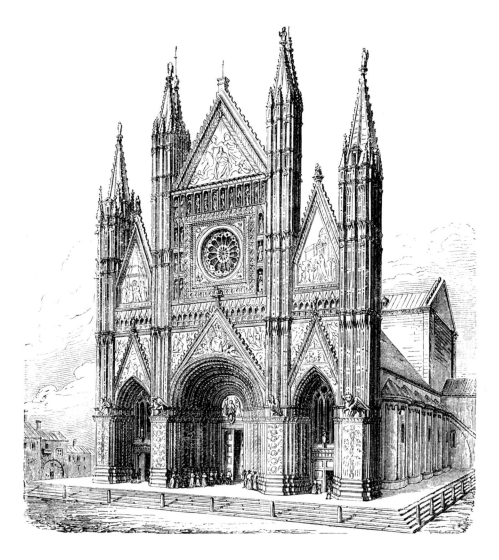

Cathedral, Orvieto, late 13ᵗʰ century, facade, 1310, Lorenzo Maitani.

Cathédrale, Orvieto, fin du XIIIᵉ siècle, façade, 1310, Lorenzo Maitani.

Kathedrale, Orvieto, spätes 13. Jh., Fassade seit 1310, Lorenzo Maitani.

Собор, Орвиэто, конец 13–го века, фасад с 1310 г., Лоренцо Майтани.

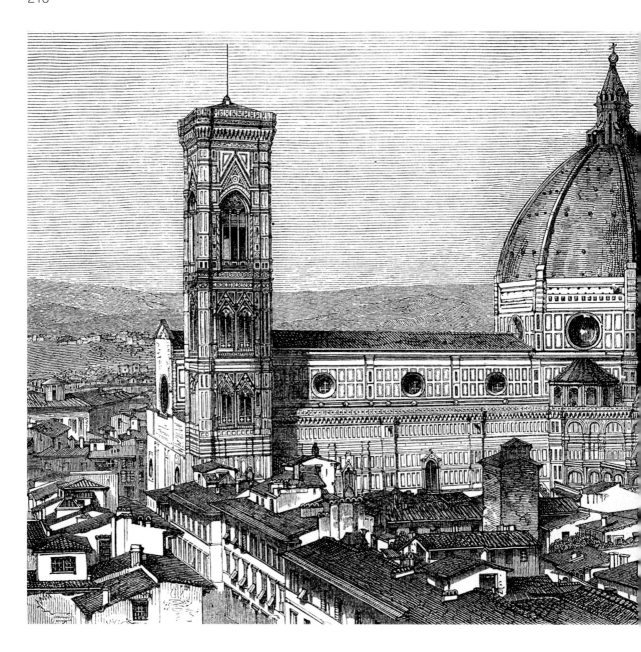

*Cathedral of Santa Maria del Fiore, Florence,
started in 1296.*

Cathédrale de Santa Maria del Fiore, Florence,
commencée en 1296.

*Kathedrale von Santa Maria del Fiore, Florenz,
begonnen 1296.*

Собор Санта Мария дель Фиоре, Флоренция,
начат в 1296 г.

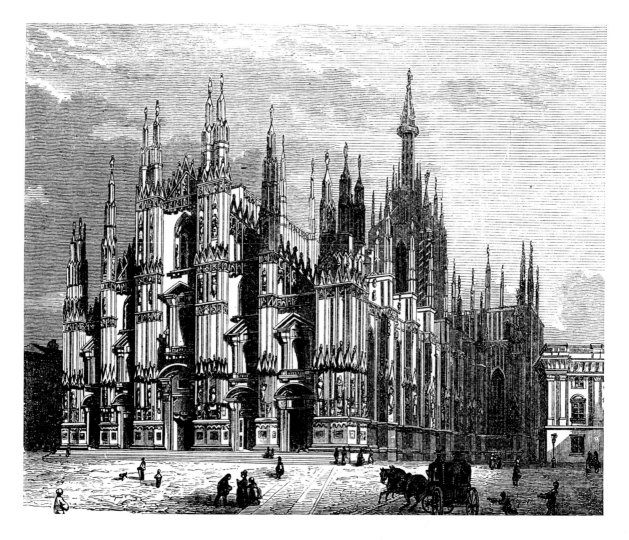

Cathedral, Milan, 1386 - 16th century.
Cathedral, Milan, 1386 - XVI^e siècle.
Kathedrale, Milano und Grundriss, Beginn 1386 - 16. Jh.
Собор, Милан, начат в 1386 г. и строился до 16–го века.

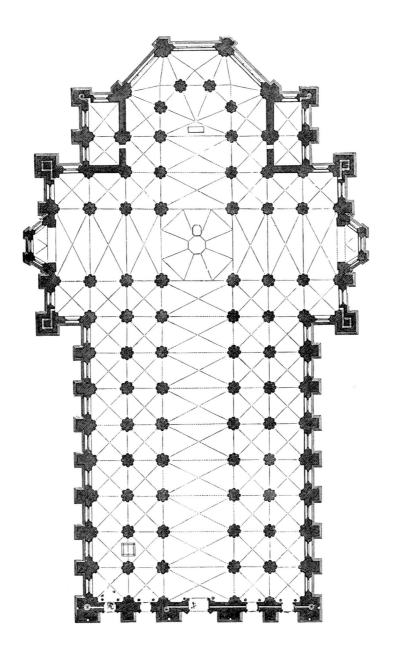

Cappella dei Pazzi, cloister of Santa Croce, Florence, 1430, Filippo Brunelleschi.

Chapelle des Pazzi, cloître de Santa Croce, Florence, 1430, Filippo Brunelleschi.

Cappella dei Pazzi, Klostergarten von Santa Croce, Florenz, 1430, Filippo Brunelleschi.

Капелла Пацци, монастырь Санта Кроче, Флоренция,
1430 г., Филиппо Брунелески.

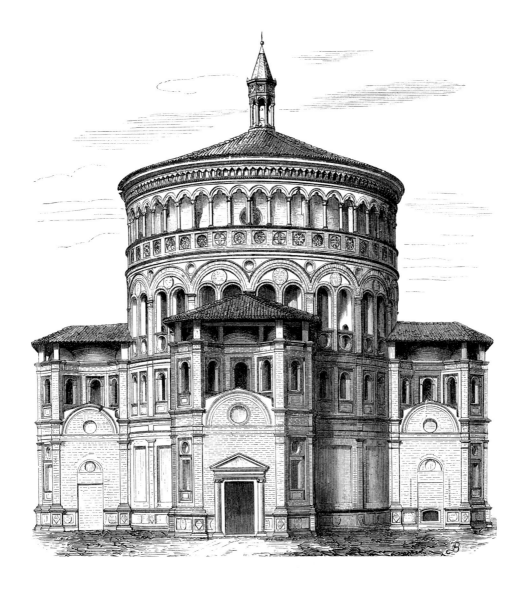

Santa Maria della Croce, Crema, 1489, Giacomo Battacchio.
Санта Мария делла Кроче, Крема, 1489 г., Джакомо Баттачио.

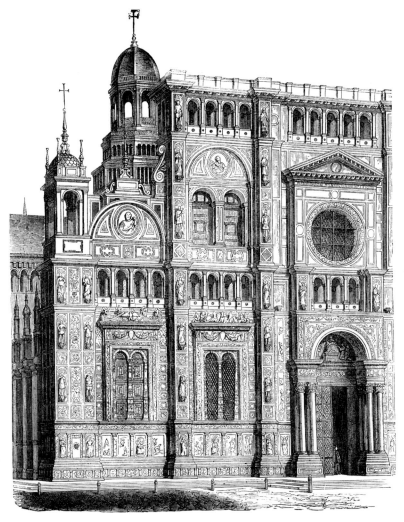

Facade of the Charterhouse of Pavia, started in second half 15th century, Guiniforte Solari.

Façade de la chartreuse de Pavie, commencée durant la seconde moitié du XV^e siècle, Guiniforte Solari.

Fassade des Konzessionshauses von Pavia, begonnen zweite Hälfte 15. Jh., Guiniforte Solari.

Фасад картезианского монастыря, Пиза, начат во второй половине 15–го века, Гвинифорте Соляри.

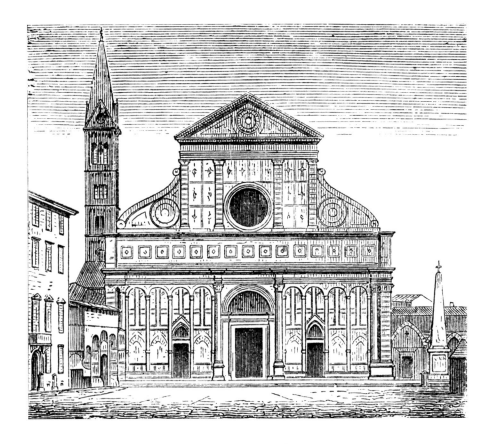

Santa Maria Novella, Florence, 1470, Leon Battista Alberti.
Sainte-Marie Nouvelle, Florence, 1470, Leon Battista Alberti.
Santa Maria Novella, Florenze, 1470, Leon Battista Alberti.
Санта Мария Новелла, Флоренция, 1470 г., Леон Баттиста Альберти.

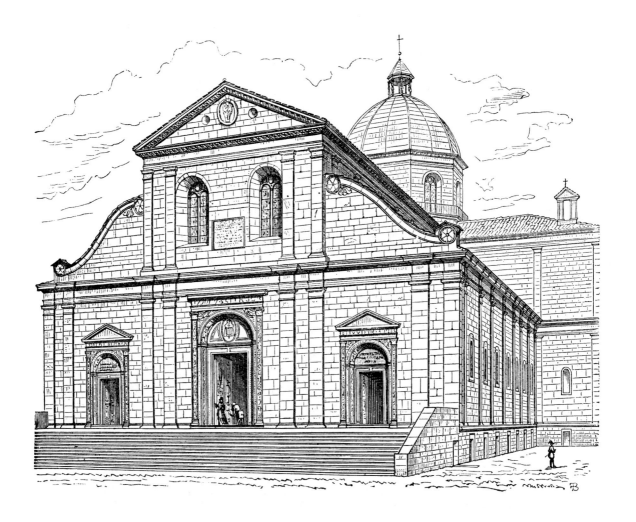

Cathedral of San Giovanni, Turin, 1492, Baccio Pintelli & Meo del Caprino.
Cathédrale Saint-Jean, Turin, 1492, Baccio Pintelli & Meo del Caprino.
Kathedrale von San Giovanni, Turin, 1492, Baccio Pintelli & Meo del Caprino.
Собор Сан Джованни, Турин, 1492 г., Бачио Пинтелли и Мео дель Каприно.

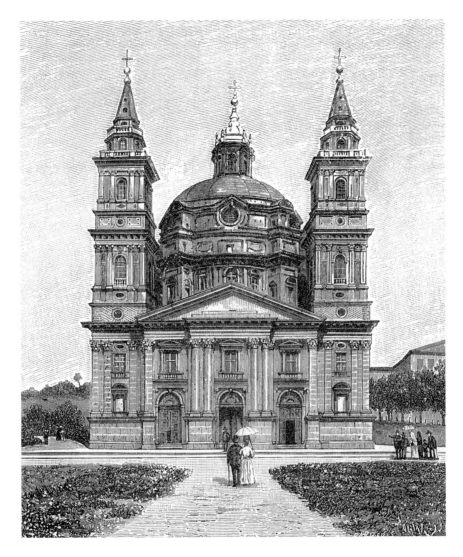

Sanctuary, Vicoforte Mondovì, started in 1596, Ascanio Vitozzi.
Sanctuaire, Vicoforte Mondovì, commencé en 1596, Ascanio Vitozzi.
Sanktuarium, Vicoforte Mondovì, begonnen 1596, Ascanio Vitozzi.
Храм Викофорте Мондови, начат в 1596 г., Асканио Витоцци.

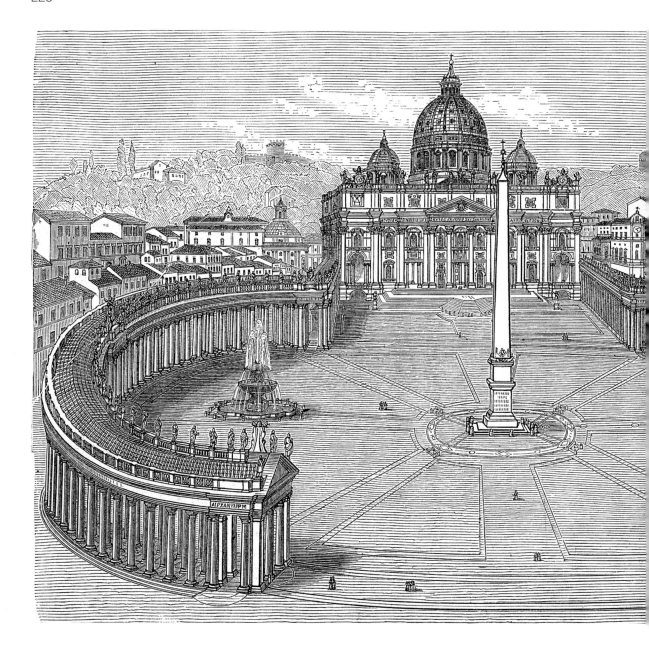

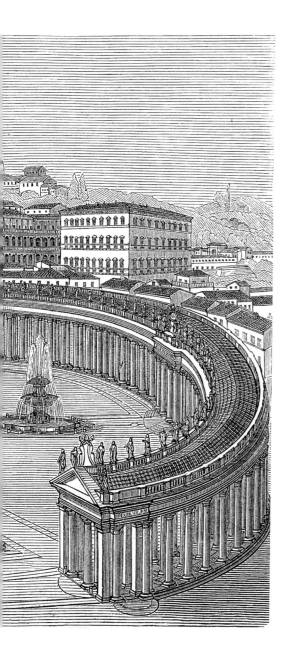

St. Peter's Cathedral, Rome, external view of colonnade, 1655-1667, Bernini.

Cathédrale Saint-Pierre, Rome,
vue extérieure de la colonnade, 1655-1667, Le Bernin.

St. Peter,s Kathedrale, Rom, äussere Kolonnenreihen, 1655-1667, Bernini.

Собор Св. Петра, Рим, вид на колоннаду,
1655–1667 гг., Бернини.

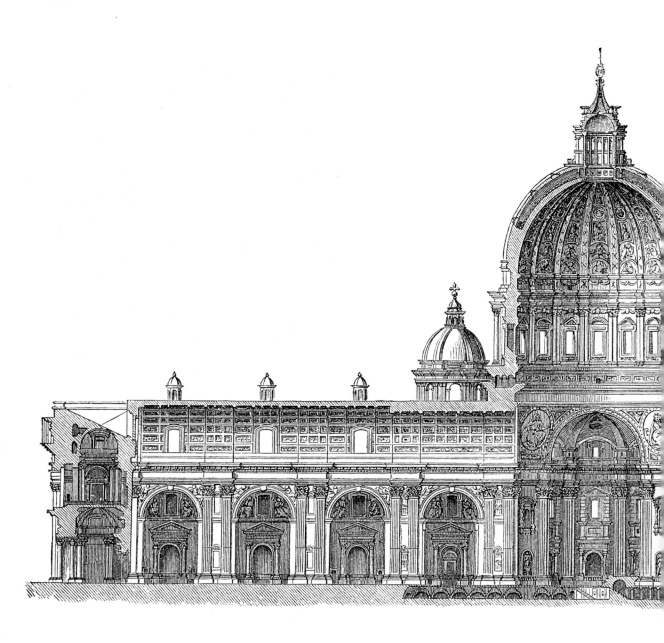

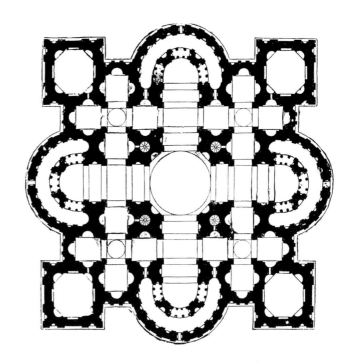

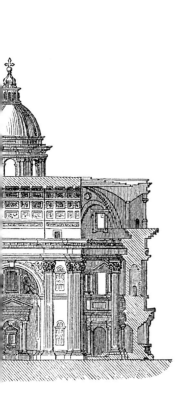

St. Peter's Cathedral, Rome, longitudinal axis and plan, 1521, Baldassare Peruzzi.

Cathédrale Saint-Pierre, Rome, coupe longitudinale et plan, 1521, Baldassare Peruzzi.

St. Peter,s Kathedrale, Rom, Querschnitt der Längsmittelaxe und Grundriss, 1521, Baldassare Peruzzi.

Собор Св. Петра, Рим, продольный разрез и план, 1521 г., Бальдассаре Перуцци.

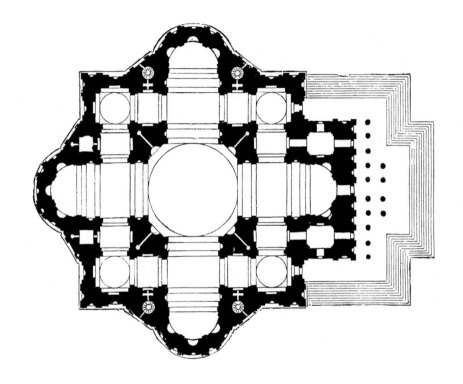

St. Peter's Cathedral, Rome, 1547, plan designed by Michelangelo.
Cathédrale Saint-Pierre, Rome, 1547, plan dessiné par Michel-Ange.
St. Peter,s Kathedrale, Rom, 1547, Entwürfe von Michelangelo.
Собор Св. Петра, Рим, 1547 г., план, спроектированный Микеланджело.

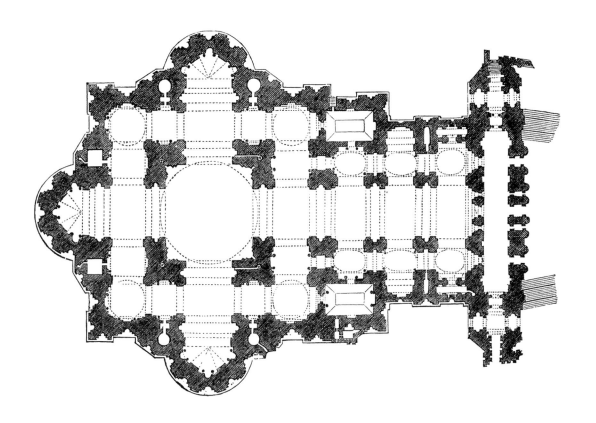

St. Peter's Cathedral, Rome, plan designed by Carlo Maderno.
Cathédrale Saint-Pierre, Rome, 1547, plan dessiné par Carlo Maderno.
St. Peter,s Kathedrale, Rom, Entwürfe von Carlo Maderno.
Собор Св. Петра, Рим, план, спроектированный Карло Мадерно.

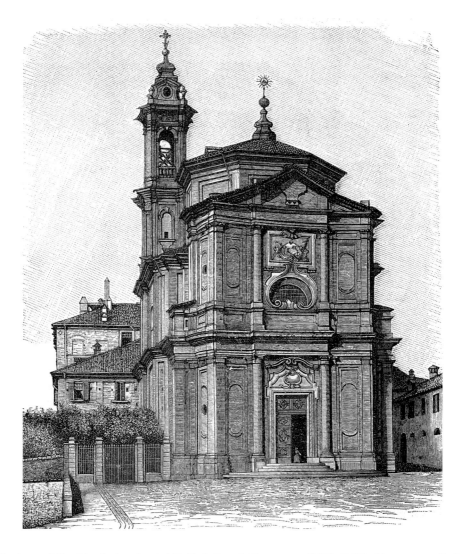

Oratory of the Confraternity dei Battuti Rossi, Fossano, 1730-1739, Francesco Gallo.
Oratoire de la confrérie des Battuti Rossi, Fossano, 1730-1739, Francesco Gallo.
Oratorium der Brüderschaft dei Battuti Rossi, Fossano, 1730-1739, Francesco Gallo.
Оратория братства Баттути Росси, Фоссано, 1730–1739 гг., Франческо Галло.

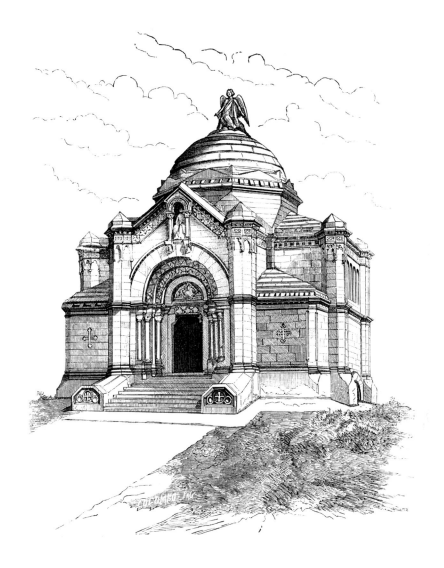

Funeral chapel of the Ponti family of Milan, Gallarate, 1865, Camillo Boito.
Chapelle funéraire de la famille Ponti de Milan, Gallarate, 1865, Camillo Boito.
Grabkapelle der Ponti Familie in Milano, Gallarate, 1865, Camillo Boito.
Погребальная часовня семьи Понти из Милана, Галларате, 1865 г., Камилло Бойто.

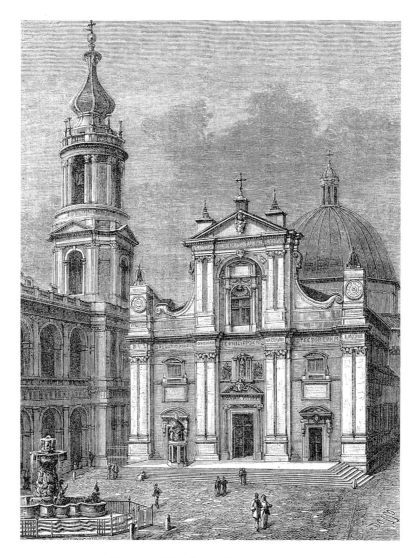

Church of the Santa Casa di Loreto.
Église Notre-Dame de Lorette.
Kirche von Santa Casa di Loreto.
Церковь Санта Каса ди Лорето.

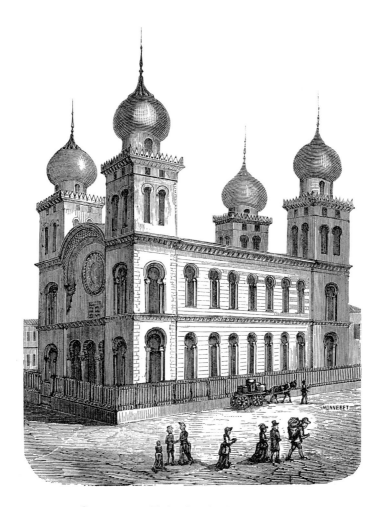

Synagogue, Turin, first half 19th century
Synagogue, Turin, première moitié du XIX^e siècle.
Synagoge, Turin, erste Hälfte 19. Jh.
Синагога, Турин, первая половина 19–го века.

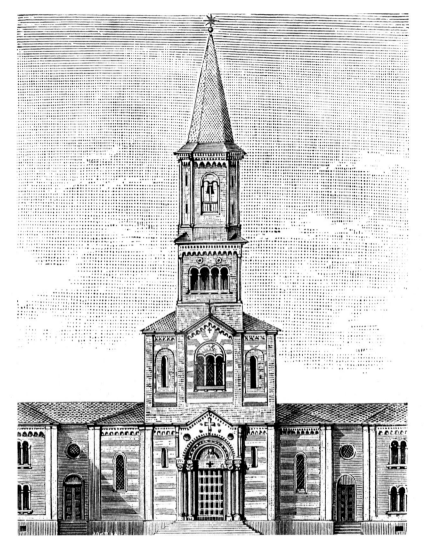

San Giovanni Evangelista, Turin, 1881, Edoardo Mella.
Saint-Jean l'Évangéliste, Turin, 1881, Edoardo Mella.
San Giovanni Evangelista, Turin, 1881, Edoardo Mella.
Церковь Сан Джованни Евангелиста, Турин, 1881 г., Эдоардо Мелла.

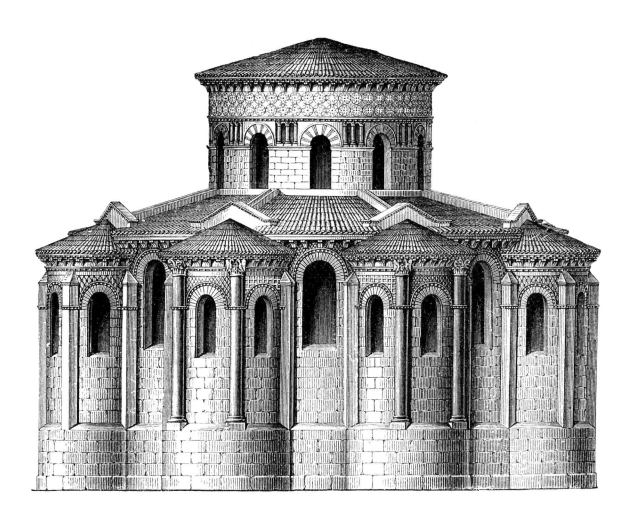

Romanesque church of Notre-Dame-du-Port, Clermont-Ferrand, late 11th century.
Église romane Notre-Dame-du-Port, Clermont-Ferrand, fin du XIe siècle.
Romanische Kirche Notre-Dame-du-Port, Clermont-Ferrand, spätes 11. Jh.
Романская церковь Нотр Дам де Порт, Клермон–Ферран, конец 11–го века.

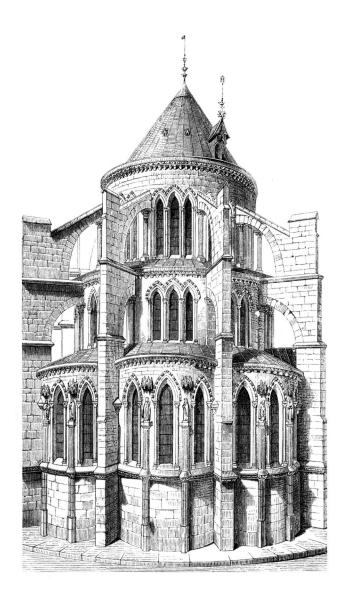

Notre-Dame-en-Vaux, Châlons-sur-Marne, 1157-1183.
Нотр Дам в Во, Шалон на Марне, 1157–1183 гг.

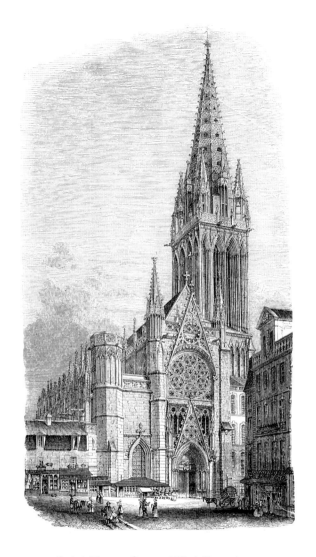

Saint-Pierre, Caen, 13ᵗʰ-14ᵗʰ century.
Saint-Pierre, Caen, XIIIᵉ-XIVᵉ siècles.
Saint-Pierre, Caen, 13.-14. Jh.
Церковь Св. Петра, Кан, 13–14 века.

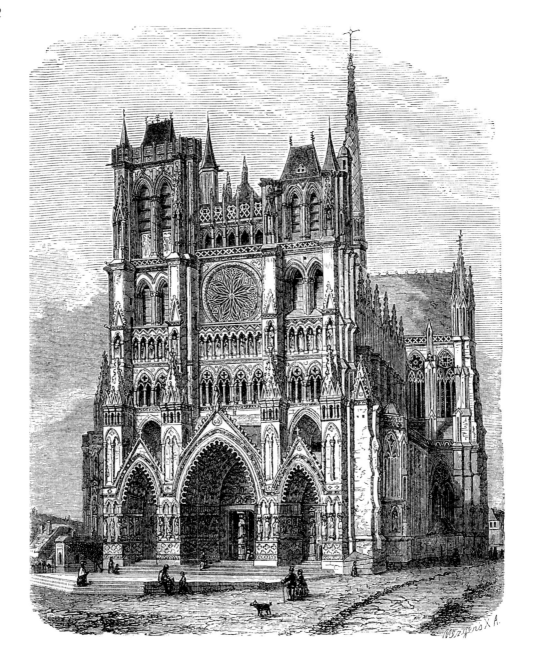

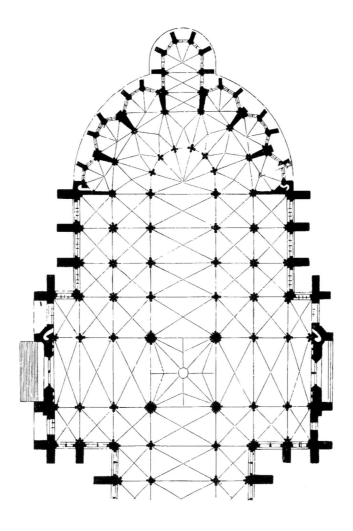

Cathedral, Amiens, 1220-1288, Robert de Luzarches.

Cathédrale, Amiens, 1220-1288, Robert de Luzarches.

Kathedrale, Amiens und Grundriss, 1220-1288, Robert de Luzarches.

Собор, Амьен, 1220–1288 гг., Роберт де Лузарш.

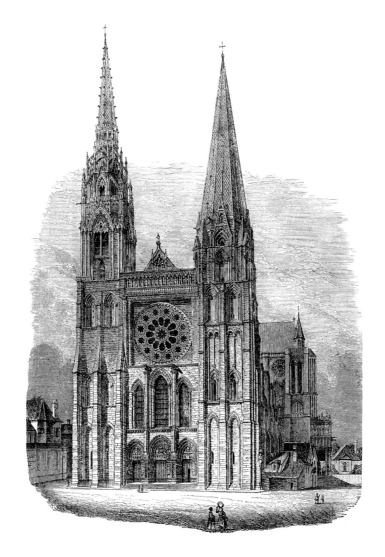

Cathedral, Chartres, 1195-1260.

Cathédrale, Chartres, 1195-1260.

Kathedrale, Chartres, 1195-1260.

Собор, Шартр, 1195–1260 гг.

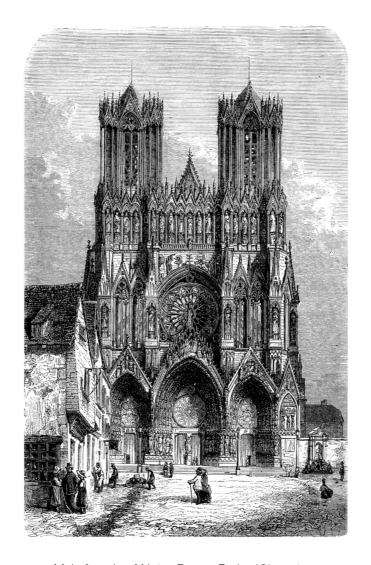

Main facade of Notre-Dame, Paris, 12ᵗʰ century.
Façade principale de Notre-Dame, Paris, XIIᵉ siècle.
Hauptfassade der Notre-Dame, Paris, 12. Jh.
Главный фасад собора Нотр Дам, Париж, 12–й век.

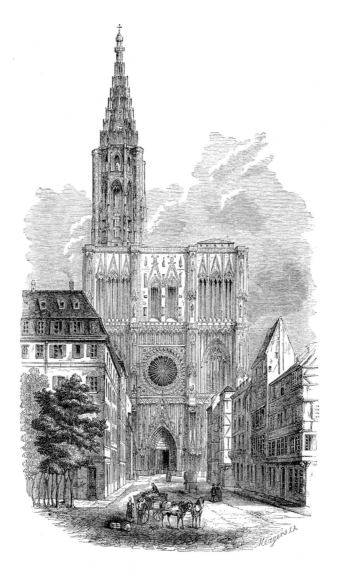

Cathedral, Strasbourg, facade and side view, late 12th century.
Cathédrale, Strasbourg, façade et vue latérale, fin du XIIe siècle.
Kathedrale, Strassburg, Fassade und Seitenansicht, spätes 12. Jh.
Собор, Страсбург, главный фасад и боковой вид, конец 12–го века.

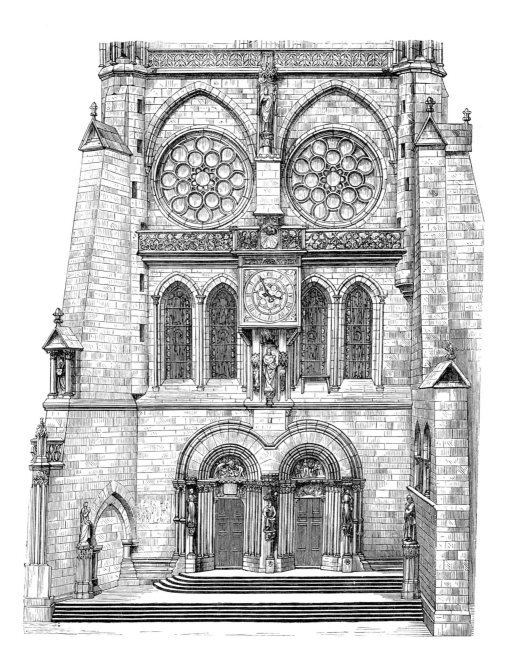

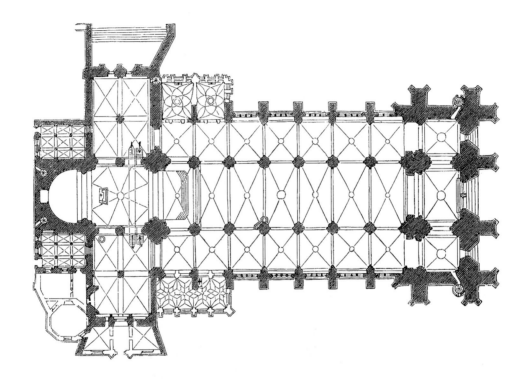

Cathedral, Strasbourg, main facade and plan after restoration by Friedrich Adler.
Cathédrale, Strasbourg, façade principale et plan après la restauration de Friedrich Adler.
Kathedrale, Strassburg, Hauptfassade und Grundriss nach der Restaurierung durch Friedrich Adler.
Собор, Страсбург, главный фасад и план после реставрации Фридриха Адлера.

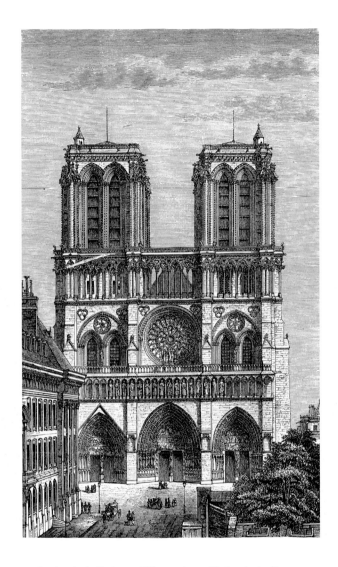

Cathedral, Reims, 13th century, Robert de Coucy.
Cathédrale, Reims, XIIIe siècle, Robert de Coucy.
Kathedrale, Reims, 13. Jh., Robert de Coucy.
Собор, Реймс, 13–й век, Робер де Куси.

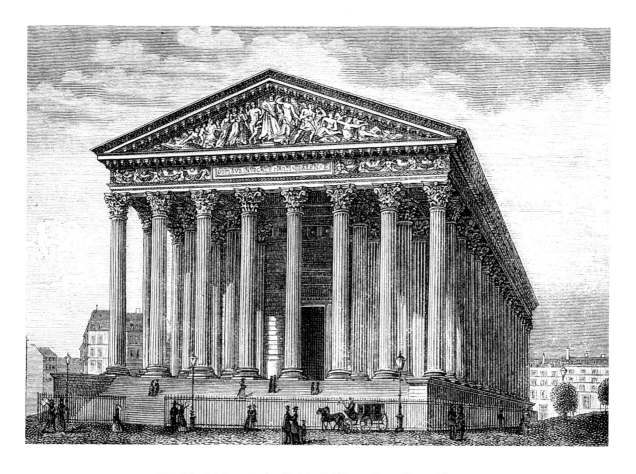

The Madeleine, Paris, first half 19th century, Pierre Vignon.
La Madeleine, Paris, première moitié du XIX^e siècle, Pierre Vignon.
Madeleine, Paris, erste Hälfte 19. Jh., Pierre Vignon.
Церковь Магдалины, Париж первая половина 19–го века, Пьер Виньон.

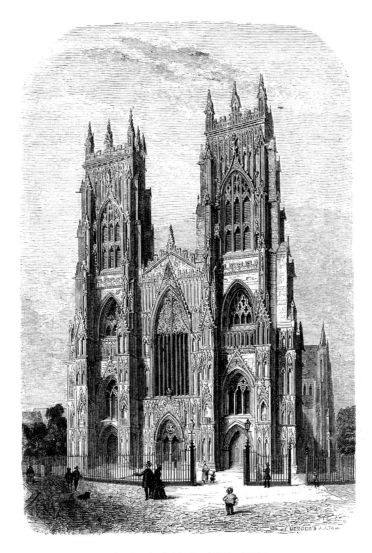

Cathedral, York, 1291-1330.
Cathédrale, York, 1291-1330.
Kathedrale, York, 1291-1330.
Собор, Йорк, 1291–1330 гг.

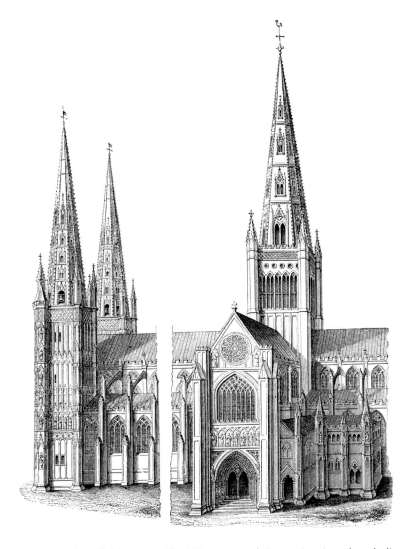

Cathedral, Lichfield, started in 13ᵗʰ century, later restructured and altered.
Cathédrale, Lichfield, commencée au XIIIᵉ siècle, puis restructurée et transformée.
Kathedrale, Lichfield, Beginn 13. Jh, später restauriert und geändert.
Собор, Личфилд, начат в 13–м веке, позднее перестроен.

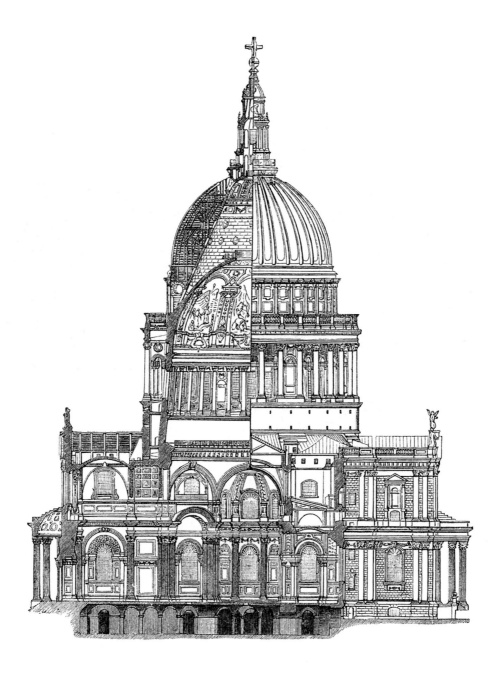

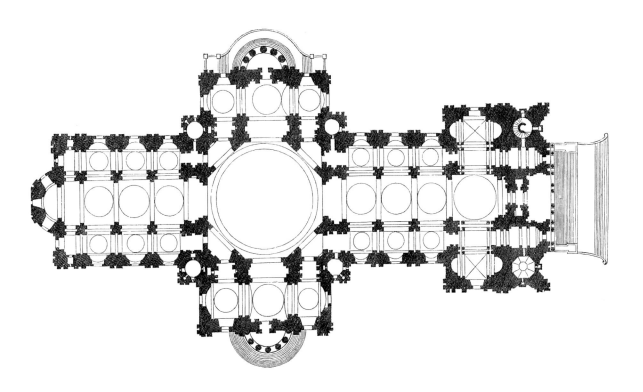

St. Paul's Cathedral, London.
Cathédrale Saint-Paul, Londres.
St. Paul,s Kathedrale, London.
Собор Св. Павла, Лондон.

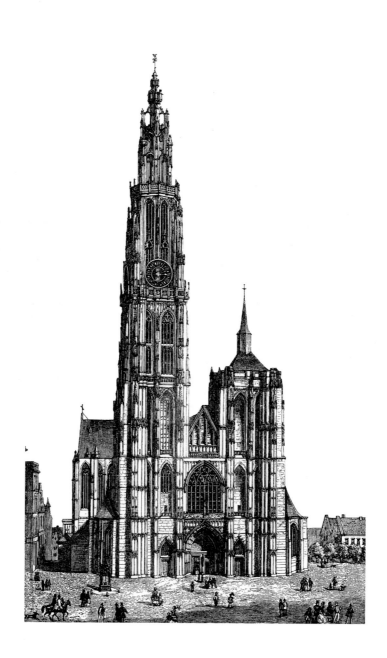

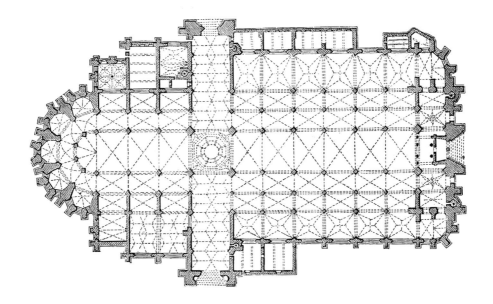

Cathedral, Antwerp, 14th century.
Cathédrale, Anvers, XIVe siècle.
Kathedrale, Antwerpen, 14. Jh.
Собор, Антверпен, 14–й век.

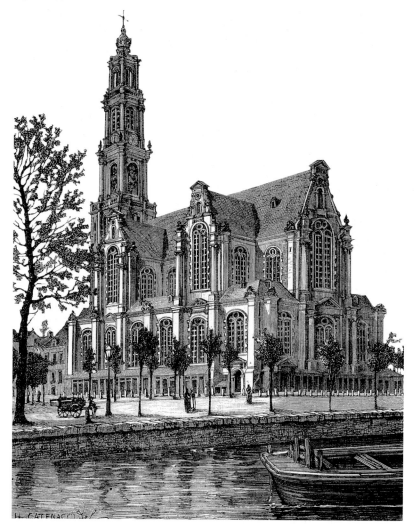

Western Kerk, Amsterdam, 19th century
Western Kerk, Amsterdam, XIXe siècle.
Western Kerk, Amsterdam, 19. Jh.
Западный Керк, Амстердам, 19–й век.

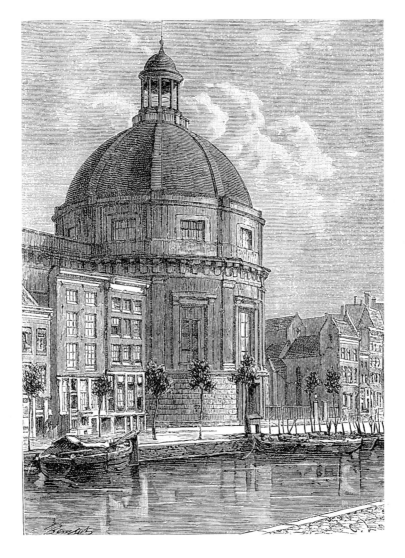

Lutheran Church, Amsterdam.
Église luthérienne, Amsterdam.
Lutheranische Kirche, Amsterdam.
Лютеранская церковь, Амстердам.

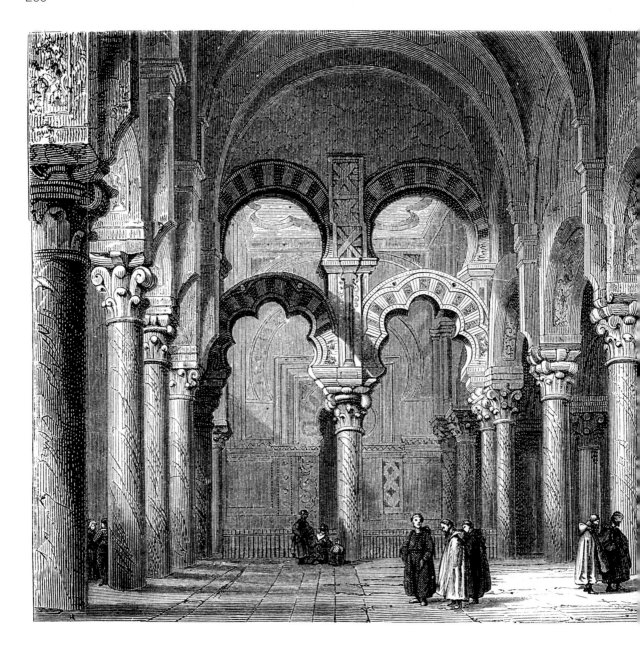

Mosque, interior, Cordova.
Mosquée, intérieur, Cordoue.
Moschee, innen, Cordova.
Мечеть, интерьер, Кордова.

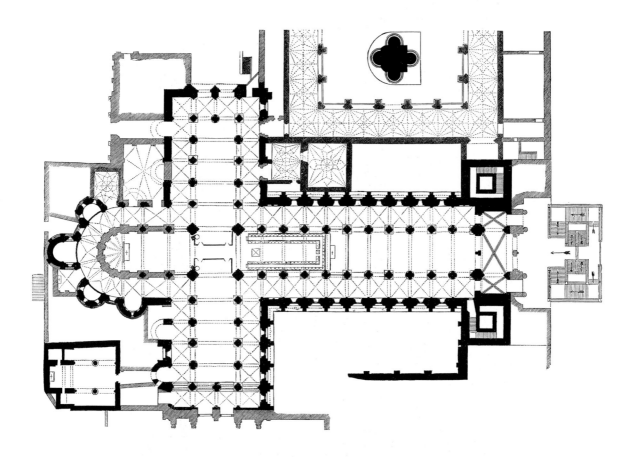

Sanctuary of Santiago de Campostela, plan and interior, started in 1190.
Sanctuaire de Saint-Jacques de Compostelle, plan et intérieur, commencé en 1190.
Sanktuarium der Santiago de Campostela, Grundriss und Innenansicht, begonnen 1190.
Храм Сантьяго де Кампостела, план и интерьер, начат в 1190 г.

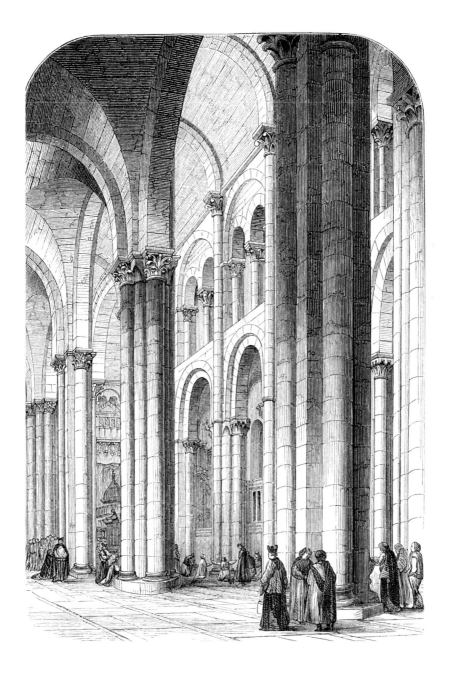

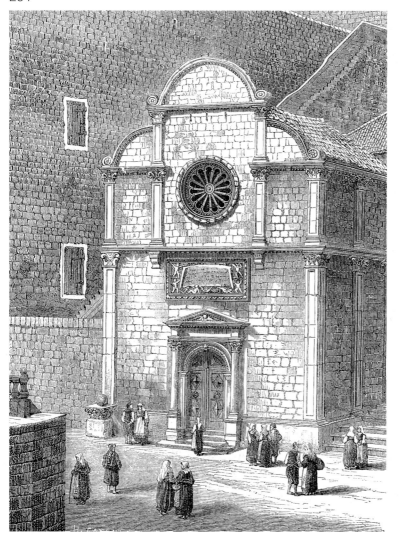

Facade and cloister of Franciscan church, Dubrovnik.

Façade et cloître de l'église des Franciscains, Dubrovnik.

Fassade des Klosters und Klostergarten einer Franziskanerkirche, Dubrovnik.

Фасад и клуатр францисканской церкви, Дубровник.

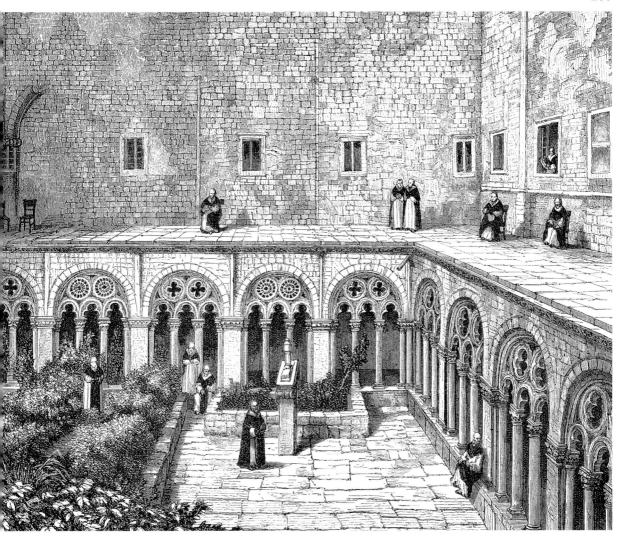

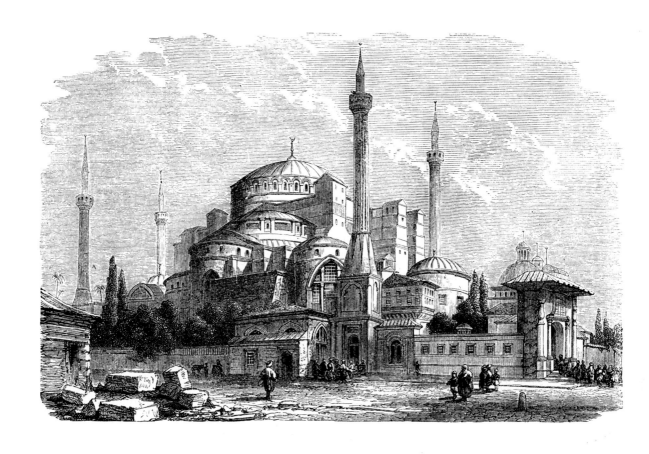

St. Sophia, Istanbul.
Sainte-Sophie, Istanboul
St. Sophia, Istanbul.
Св. София, Стамбул.

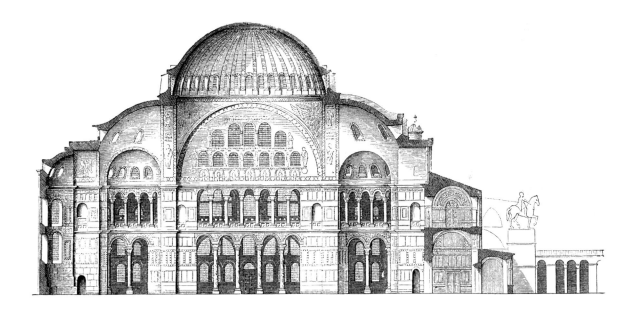

St. Sophia, Istanbul, longitudinal section, ca. 6th century.
Sainte-Sophie, Istanbul, coupe longitudinale, vers le VIe siècle.
St. Sophia, Istanbul, Längsprofil, ca. 6. Jh.
Св. София, Стамбул, продольный разрез, примерно 6–й век.

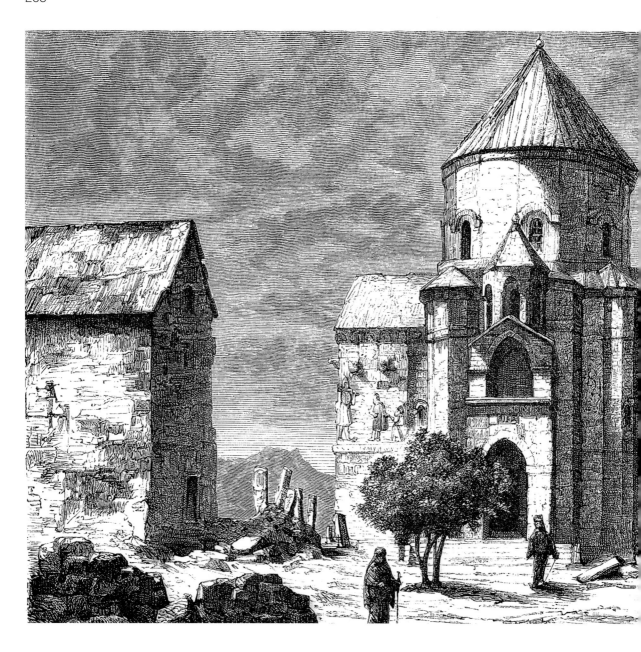

South facade of Monastery of Akdamar, 7th century.
Façade méridionale du monastère d'Akdamar, 7th century.
Südfassade des Klosters von Akdamar, 7. Jh.
Южный фасад монастыря Акдамар, 7–й век.

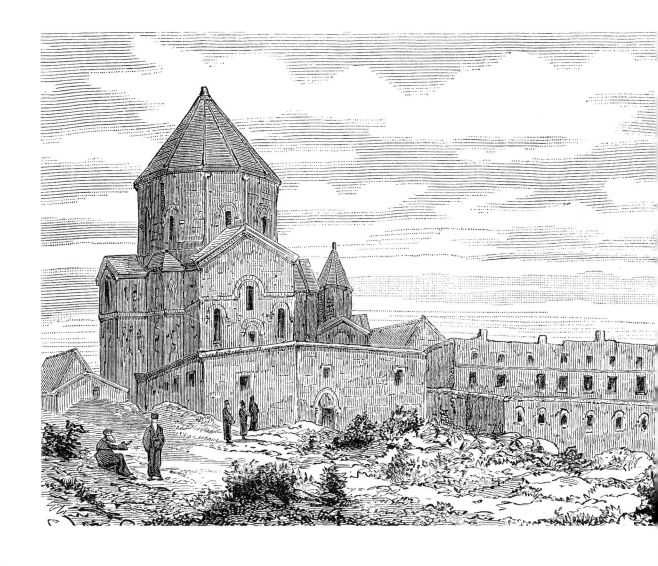

Monasteyr, Akdamar
Monastère, Akdamar.
Kloster, Akdamar.
Монастырь Акдамар.

Ancient cathedral, Athens.
Ancienne cathédrale, Athènes.
Alte Kathedrale, Athen.
Древний собор, Афины.

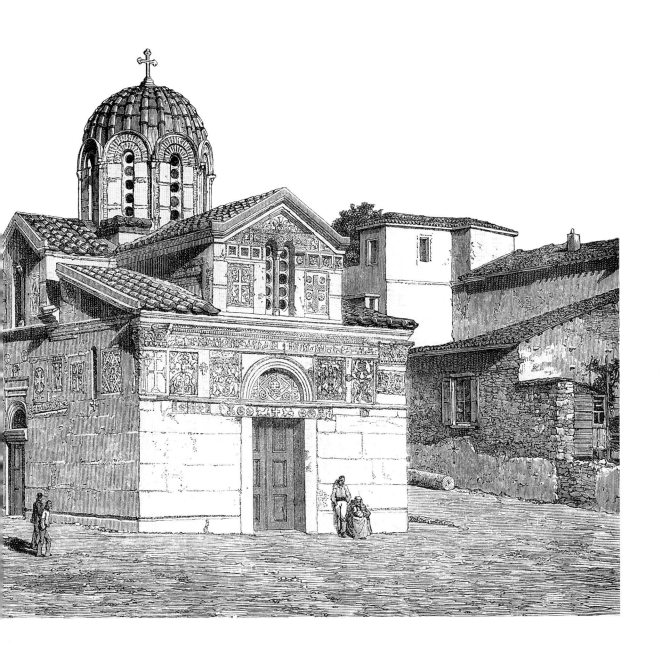

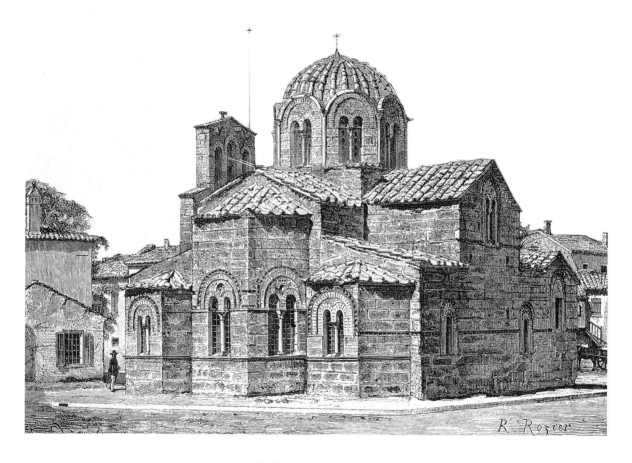

St. Theodore, Athens.
Saint-Théodore, Athènes.
St. Theodor, Athen.
Церковь Св. Феодора, Афины.

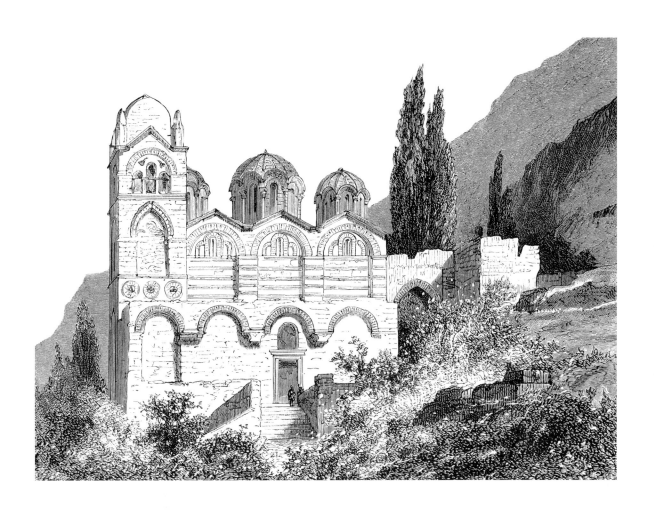

Pantanasia, Mistra.

Пантанасия, Мистра.

Daphne Monastery, 7ᵗʰ century.
Monastère de Daphné, VIIᵉ siècle.
Daphne Kloster, 7. Jh.
Монастырь Дафне, 7–й век.

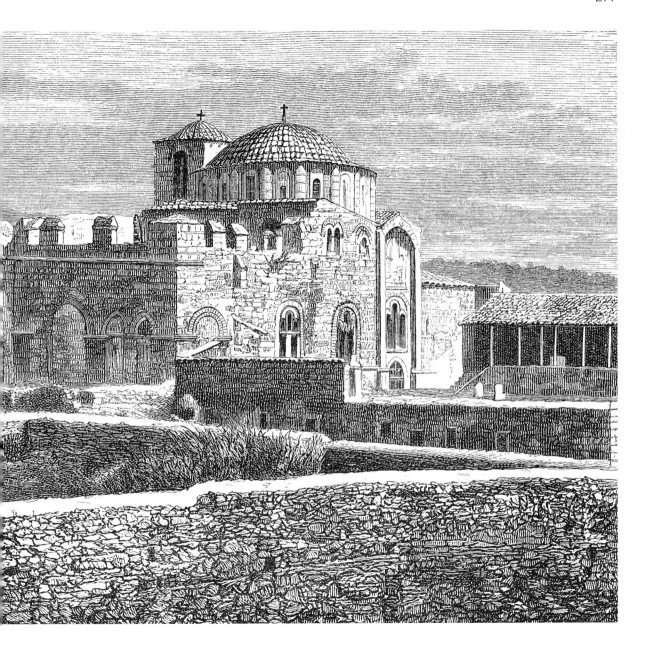

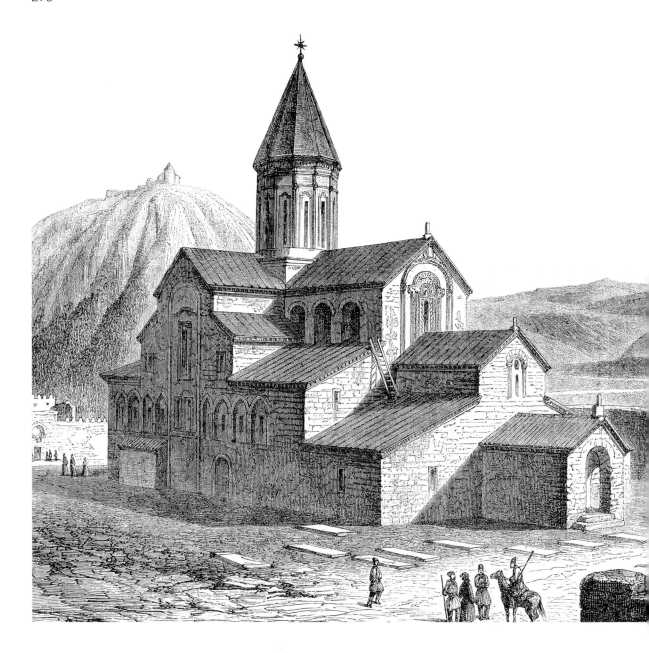

Church, Mtskheta, 6th century.
Église, Mtskheta, VI^e siècle.
Kirche, Mtskheta, 6. Jh.
Церковь, Мцхета, 6–й век.

Grand Mosque, Hugly, near Calcutta.
Grande Mosquée, Hugly, vers Calcutta.
Grosse Moschee, Hugly, in der Nähe von Calcutta.
Великая мечеть, Хугли, около Калькутты.

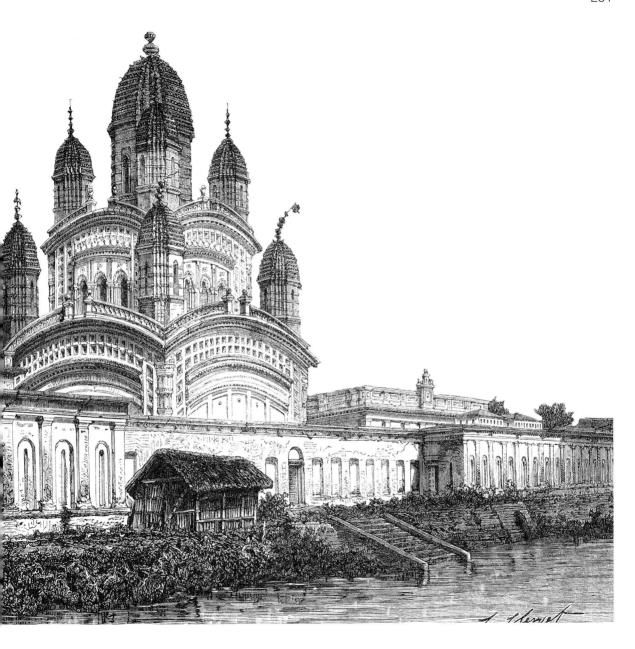

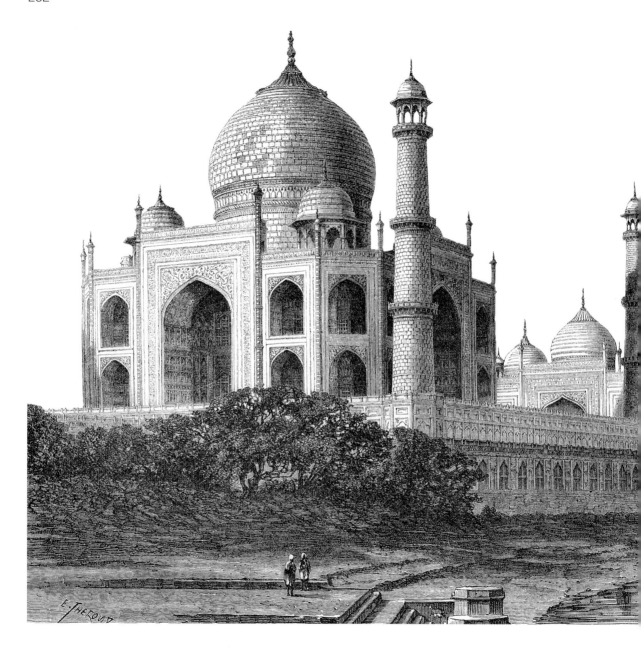

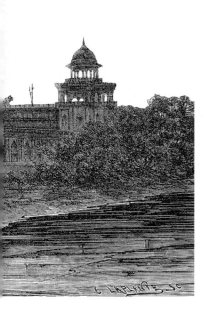

The Taj Mahal, Agra, begun 1632.
Le Taj Mahal, Agra, commencé en 1632.
Taj Mahal, Agra, begonnen 1632.
Тадж Махал, Агра, начат в 1632 г.

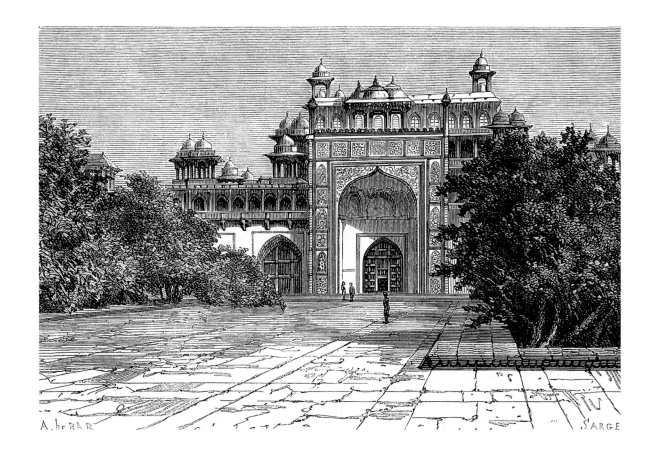

Akbar Mausoleum, Sikandra.
Mausolée de Akbar, Sikandra.
Akbar Mausoleum, Sikandra.
Мавзолей Акбара, Сикандра.

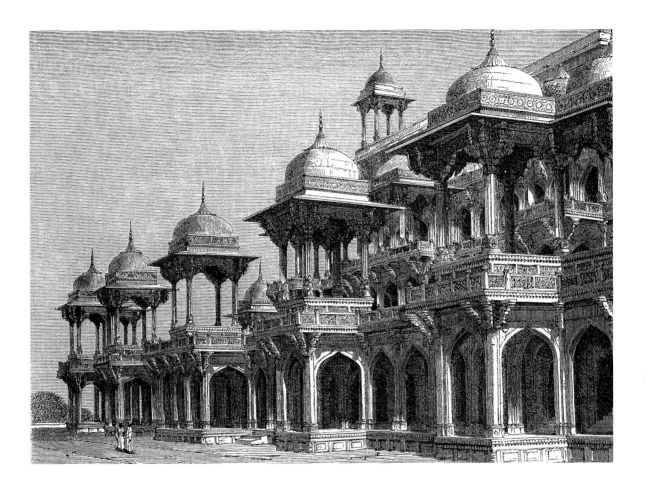

Akbar Mausoleum, upper floor.
Étage supérieur du mausolée de Akbar Mausoleum.
Akbar Mausoleum, obere Etage.
Мавзолей Акбара, верхний этаж.

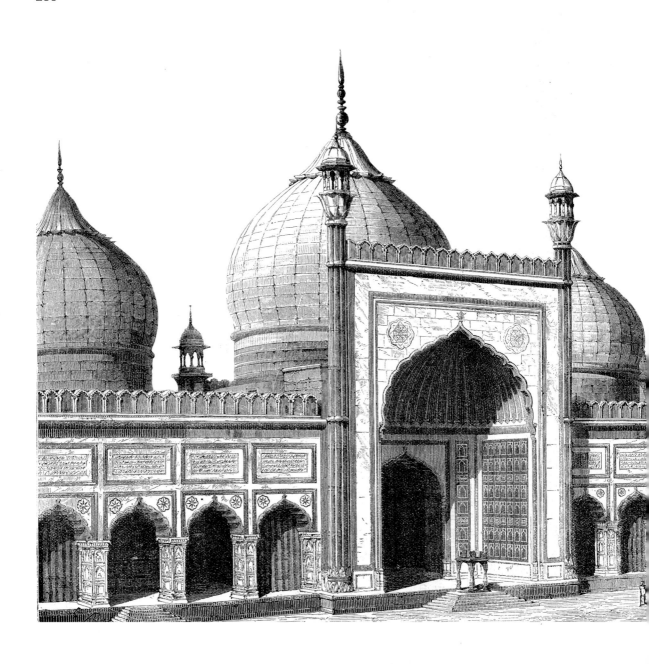

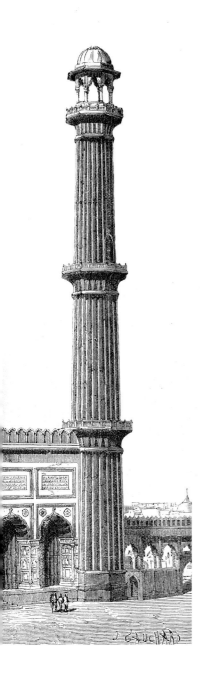

Grand Mosque, Delhi.
Grande Mosquée, Delhi.
Grosse Moschee, Delhi.
Великая мечеть, Дели.